U0068782

# The Theory of Forms

# 造形原理

## 藝術・設計的基礎

林品章　著

全華圖書股份有限公司　印行

# 作者簡介

## 林品章

1956年生

臺灣省屏東縣

日本國立筑波大學碩士

日本國立千葉大學博士

中原大學商業設計系系主任・設計學院院長

國立臺灣科技大學工商設計系（所）專任教授兼系主任・所長

中華民國基礎造形學會理事長

# 前言

　　「造形原理」是學習設計或造形藝術很重要也很基本的基礎知識，因此，以「造形原理」為名的書在市面上也出版了幾本，把這些「造形原理」的書綜合起來，大致涵蓋了「造形原理」所應包含的內容。因此，當筆者決定要寫這本書時，首先想到的是，如何避免和已出版的「造形原理」重複或大同小異，否則寫這本書便沒什麼意義。再者，希望以筆者十幾年來從事造形教育工作所體會到的生活化與普遍化原理，藉著口語化的敘述，使「造形原理」能夠較輕鬆的被接納，並顯現出本書的特色。

　　有了上述想法，再經過一段時間的思考，便決定了兩個寫作方向，其一，字數不要太多，使讀者在閱讀時才不致感到吃力，因此本書對於「造形原理」的敘述，乃著重於廣的範圍與重點的申述。其二是，大量的使用圖例來輔助說明，在這方面，筆者二十幾年來所拍攝的照片正好可以派上用場；因此，本書的圖例，除了一些文獻類的圖片外，大部分是筆者二十幾年來在各地攝影的記錄，對筆者個人而言，這些圖片尤其感到親切與具有意義。

不過，書中的圖例仍有許多取自於其他的文獻，為表示尊重與慎重，皆詳細載明出處。此外，對於部分筆者學生的作品，也都記載姓名與創作年代，而引用的文字則在「註釋」中標示出處。

　　談到造形的原理，可以說存在於我們日常生活中，凡物之形成必有其道理。因此，本書乃以此觀點出發，並發展至藝術、設計的領域；依書的內容來看，這本書適合各層次的讀者閱讀，可把當做高中（職）相關科的教科書，也可當做大專相關課程的參考書；而社會人士對於造形、美術、設計等有興趣者，也可當做自我進修的讀物。

　　本書於民國88年初版，迄今已過了10個年頭，全華圖書秉持著專業與嚴謹的態度，希望我予以修訂。筆者為了使內容更加充實、完整，不僅修訂圖文，亦增加「點、線、面」、「美的形式原理」、「視覺原理」、「視覺效果」等四章。這四章原本就是「造形原理」中甚為重要的內容，但因過去曾於個人著作「商業設計」中敘述，所以為避免內容重複而略過。目前「商業設計」一書已不出版，為考量「造形原理」內容的完整性，一併將這四個單元補齊，使本書更為充實。此外，也將書中許多圖例由黑白改為彩色，使書籍更為精美。

　　本書的完成，代表個人階段性的成長，完成之際，更感受到知識的淵博，也激勵我應該更加的努力，期望前輩、好友

們給我更多的指教。另，由於書內圖例很多，增加了不少編輯工作量，在此，特別感謝全華同仁的細心與辛勞。如果書中有任何缺失的地方，也請讀者包涵與體諒。

林品章

# 目錄

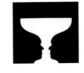

# 9 設計上的造形原理 **273**

## 參考文獻 **327**

# 1 造形概念

什麼是「造形」的概念，引經據典、咬文嚼字的來說明「造形」的概念，與造形的創作並沒有多大的關係，有的人天生就是藝術家，具有很敏感的領悟力，能創造出很美、很特殊的造形，甚至成為理論家們研究的對象，有些人即使非常透澈的瞭解「造形」的概念，但卻沒有能力創造有用的或是有藝術價值的造形。

　　不過，話雖如此，世界上並不是人人天生都是偉大的藝術家，因此，透過別人言語的啟發以及書籍上文字的刺激與指導，並藉此增加對「造形」的理解與認識，是通往創造有價值造形的一條途徑。

　　依照哲學的看法，所謂的「概念」（Concept），是指事物在理智中的「像」，因此，它是事物的代表，而非事物本身，也因此，它與事物本身仍有一段距離。一般來說，我們眼睛看到的、手中摸到的、鼻子聞到的、嘴巴嚐到的以及腦中想到的種種事物，都會形成概念，為了表現這些概念，除了嘴巴講的語言之外，人們也使用文字來表達與溝通。文字是人類創造的符號，其目的是用來界定事物的概念，而且由於文字是人們在生活之中因約定成俗而形成的，因此，往往也是模糊的，即使是「造形概念」四個字，其本身也是模糊的，雖然如此，人類使用著許多模糊的概念，並且創造了許許多多的文明，也是不容否認的事實。

由於「造形概念」本身也是模糊的，以下我們便使用一些篇幅來說明它，希望藉著從各個不同角度的切入，對「造形」能得到更清晰明瞭的「概念」。

## 一、造形的意義

　　在我們學習美術或設計的過程中，經常接觸到「平面造形」（圖1～3）、「立體造形」（圖4～5）、「造形藝術」、「造形原理」、「造形方法」（圖6-a.b.c）等的專業術語。這許許多多的「造形」都在說明此時的「造形」是具備精心策劃與製作所呈現的具體造形。

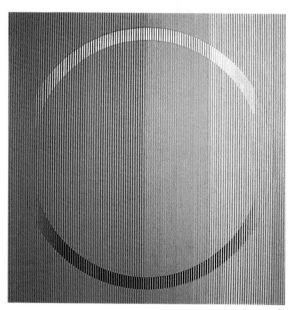

圖1
平面造形作品。林品章／1981（研究所時期）。

1.

2.

**圖2**
平面造形作品。林品章
／1976（大學時期）。

**圖3**
平面造形創作。林品章
／1994。

圖**4**

立體造形作品。林品
章／1982（研究所時
期）。

圖**5**

立體造形創作。林品
章／1983（研究所時
期）。

4.

5.

6-a.

6-b.

6-c.

**圖6-a.b.c**

使用造形方法（藉助樂
譜）發展的平面造形作
品。首先把樂譜上的
音轉變成一個單位造
形（6-a），再依樂譜
的結構加以組合排列
（6-b），然後加上色
彩成為一張平面造形的
作品（6-c）。這張作
品是不是具有音樂的感
覺呢？蔡明良（筆者學
生）／1994。

但是，「造形」也成為一般人在言語中經常使用的日常話。大自然中的每一件事物，都有其固有的形態，此時把這種固有的形態稱之為「造形」也無不妥。

　　比如說「這個杯子的造形是六角形的」、「這枝原子筆的造形是圓球形的」…等，便是只在說明或形容杯子與原子筆的形狀之一種日常話而已。但是若提到「這個杯子的造形很現代感」、「這枝筆設計的很中國味」…等時，便是把日常話的「造形」轉變成有評價性的專業用語了，而此時的「造形」便同時附帶著設計創意、造形的藝術美…等涵意在內，我們在市面上看到的許許多多的杯子、筆，都是為吸引消費者而在設計創意及造形美上下過一番功夫的產品。（圖7～8）

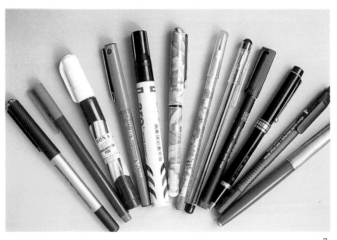

圖**7**

各式各樣的筆造形。

7.

因此，「造形」是有廣義與狹意之區別的。一般人日常話中使用的造形是廣義的，而美術或設計中使用的造形，則為狹義的。

　　與「造形」相似的名稱，有「形態」、「形體」、「形狀」等，不過，「形態」、「形體」、「形狀」等都是名詞，「造形」則除了名詞之外，還有動詞的意義，換句話說，「造形」除了是靜態的一種形體之外，還可以當作動態之「創造形體」的一種行為與動作。

　　與「造形」相似的英文有 Form、Shape、Plastic 等。前兩字是名詞，常被當做事物的「形態、形狀、外觀」等使用，後者則被當做形容詞之「可塑性的、造形的」等使用。此外，Formation常被翻譯成課

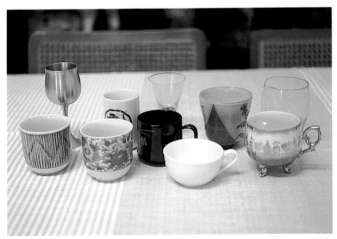

8.

圖8
各式各樣的杯子造形。

程名稱的「造形」或「造形形態學」。而德語中的Plastik，則有雕塑的意思，被當做立體造形來使用。

許多書籍上常把「形態」比喻成是「立體的」，而「形狀」則為「平面的」，「造形」則可以通用於「立體」或是「平面」。總之，不論是看到哪一種事物，是平面的也好，是立體的也好，均可稱之為「這個造形很美」，或是「它的造形很奇怪」等。

有的學者們認為，必須要把「意義」界定清楚後，才能往下進行敘述與推論，有的學者則認為，並不一定要把「意義」界定得清清楚楚後，才可以進行後面的敘述與推論，可是，所謂「界定清楚」本身，又如何去界定它的清楚呢？一般來說，科學的領域需要更清楚的界定，人文與藝術的領域則並不那麼嚴謹，它允許多元與開放性的思考空間。

## 二、造形的分類

### （一）造形分類之一

1. 藝術的造形
2. 實用的造形
3. 藝術＋實用的造形

　　如前所述，「造形」有美術、設計領域中的狹義，也有一般人使用的廣義。這是從是不是具有藝術性的觀點來區分造形的意義。畢卡索創造一張繪畫，是一種造形行為，小孩子削鉛筆，也是一種造形行為，不同點是，前者是以藝術的表現為意圖，後者則以實用的目的為意圖。因此，「造形」又可以分成「藝術的」與「實用的」等兩大類別。（圖9～10）

**圖9**
畫家創造一張畫是藝術的造形行為。蕭文輝／燈下花／1997／林品章收藏。

**圖10**
小朋友削鉛筆是實用的造形行為。

9.

10.

但是，許多實用的造形行為，由於隨著人類精神生活的提升，同時也兼顧了藝術美的考量，比如說汽車、房子、衣服、家具都是實用性的產物，如今人們也非常重視其造形的美感。因此，「造形」除了藝術性與實用性的類別之外，也有介於藝術性與實用性之

圖**11**
建築設計是介於藝術與
實用之間的造形行為。

11.

間，且結合藝術性與實用性的類別，而這一類別，我
們通常稱之為「設計」，諸如建築設計、產品設計、
服裝設計等。（圖11～13）

12.

13.

**圖12**
媽媽為小朋友縫製化粧
晚會的衣服，也是一種
藝術與實用性的考量。

**圖13**
今日的許多產品設計
（汽車）已發展成為重
視藝術與實用的造形行
為。

## （二）造形分類之二

1. 自然的造形
2. 人文的造形
3. 自然＋人文的造形

　　大自然界中億萬的事事物物，從什麼時候開始有的，或是會繼續到什麼時候，沒有人知道的清清楚楚。以人類有限的生命來看，這些事事物物，都是本來就存在的，而且都有其固有的形態，這些形態的起源，從生物學、地質學、天文學中可以找到一些答案，但仍有許許多多是人類的知識無法加以解釋的，因此便籠統的歸因於「自然形成」。所謂的「自然」，意思就是「自然而然」，是指沒有原因或是找不到原因。因此，我們有「大自然的奧祕」之說法。

　　這些自然形成的形態，諸如動物、植物、礦物、天象…等，不僅有美麗的造形，也有美麗的色彩，比如斑馬的身紋、水中的魚蝦、鸚鵡的彩色羽毛、植物的莖葉與花朵、礦物的結晶、山中的岩石、天象的雲彩…等，時時令人驚嘆造物者的神奇，這些自然界中的造形，便稱之為「自然造形」。（圖14～20）

**圖14**

充滿豐富色彩的魚類。

**圖15**

水中生物的奇特造形。

**圖16**

具有豐富造形與色彩的蝦子。

**圖17**

充滿豐富造形的魚類。

**圖18**

從飛機上俯瞰韓國漢江所呈現的造形面貌，白色為積雪。

14.

15.

16.

17.

18.

**圖19**

美國大峽谷的岩石奇景。

**圖20**

雲彩是千變萬化的自然造形。

19.

20.

人類是自然界中的一員，但往往利用其高度的智慧去改造自然，因此，人類所創造的事物，能不能也稱之爲自然的造形，已成爲非常牽強的說法；若是人類僅僅爲了適應自然的變化，比如爲了防風、防雨、防曬，而從自然的事物中取得樹葉、稻草、泥土（圖21～22）等來築屋居住的話，則對自然並不會造成太大的傷害，然而，人類的物質慾望卻是愈來愈強，同

21-a.

21-b.

22.

**圖21-a.b**

由泥土燒製的陶罐與磚塊，也成爲圍牆與窗戶構造的材料。

**圖22**

由稻桿製造的草繩，也可以編織成草袋。圖21、22 皆是傳統社會中，人們利用自然資源所創造的產物，這些產物毀壞時也不會破壞自然，是人類與大自然共生共存之最好例證。

時人類又能利用已知的技術與知識發展出更高層次的技術與知識，在物質慾望沒有得到節制的情況下，原本與人類共生共存的大自然，卻逐漸的受到人爲的破壞，因此，由人類的智慧所創造出來的產物，已經達到危害自然的地步，這些行爲與過程是不是也可以稱之爲「自然形成」，是很值得我們去省思的。

在學問中，解決自然界之物質世界的問題，稱之爲「自然科學」，解決人類本身的問題，稱之爲「人文科學」，解決人與人之間的問題，則稱之爲「社會科學」，此乃西方自十三世紀大學成立之時所劃分的

**圖23**

人類創造的造形（汽車），由於時間的流逝所產生的鏽，成就了一件人文與自然結合的造形例子。

23.

三大學問領域。一般來說，由人類創造的造形，是有別於自然形成的造形，因此，過去常被稱之爲人造物或是人工的造形，在此，我們比照上面所述之學問的分類，而認爲使用「人文的造形」比較來得貼切。因此，從這一個角度來看，造形又可分爲「自然造形」與「人文造形」。此外，有些人文的造形，在時光的流逝之間，也會產生自然的變化，而出現了另類的造形面貌，這些也可以說是自然與人文結合的造形。（圖23～24）

24.

**圖24**
牆壁上的漆，也由於時間過久受到氣候的變化而產生龜裂與剝落的造形現象。

## （三）造形分類之三

1. 有意識的造形
2. 無意識的造形

汽車輾過馬路產生了輪胎的痕跡，胡老伯掃地也在馬路上留下掃帚的痕跡，兇手犯案留下了指紋（圖25～26），老師桌上的墨水一不小心掉在地上，濺出了一塊墨跡……，諸如此類由人們不經意之間留下的痕跡，事實上已經構成了一個造形，但是這些造形是我們在無意識狀況下製造的，因此可以說是無意識

25.

26.

**圖25**

汽車轉彎時，輪胎留下的圓弧線水跡，是一種無意識的造形。

**圖26**

兇手留下的指紋也是無意識的造形。

的造形，或者說是偶然的造形或是無意義的造形。像這種無意識的造形，幾乎天天都在我們的生活之中出現，雖然是無意義的造形，但是對於一個很敏感的藝術家或設計家來說，卻可以從其中獲得許多的靈感與啓示，進而轉化成有價值的造形，此時，這個造形便成爲有意識的造形了。

不論人們以怎麼樣的方式去創造一件造形，只要是有目的性的，便可以稱爲有意識的造形。談到這個「目的性」，西方哲人亞里士多德曾經發表了很著名的「四因說」，可做爲我們思考「目的性」的參考。比如說一張桌子，它一定具有成爲桌子的條件，所以才能稱之爲桌子，假使沒有木頭做材料的話，是怎麼也不能成爲桌子，因此，木頭便是它的「材料因」。但是有了木頭做材料，若是沒有桌子的形式，也不能成爲桌子，這便是「形式因」。但是，光有了木頭做材料與桌子的形式，若沒有工匠把它製造成桌子的話，木頭本身也不會自己變成桌子，所以，這一階段又叫做「形成因」，但是有了上述的「材料因」、「形式因」、「形成因」之外，如果沒有人懷著某種「目的」去要求工匠把木頭製造成桌子的話，桌子還是不會誕生的，所以這最後的一個階段，就叫做「目的因」，這四個因合起來，便是所謂的「四因說」。

有目的的造形是有意識的行爲，無目的的造形是無意識的行爲，因此，造形又可以用「有意識的造

形」與「無意識的造形」來分類。像畢卡索畫一張畫、建築師蓋一棟房子，都是有意識的造形。（圖27）

圖**27**
建築師蓋一棟房子是有意識的造形。

27.

22

## （四）其他造形分類

　　以上對於造形的三種分類，是從不同的觀點切入，目的也是希望對於「造形」概念的說明有所幫助，除此之外，還可以更細或從其他不同的觀點再把造形加以分類，諸如對於有生命現象的事物，其造形稱之為「有生命的造形」。無生命的現象，也就是不會成長，也不會自己移動位置的事物，其形體稱之為「無生命的造形」，而在造形藝術上，也有所謂「抽象造形」、「具象造形」、「幾何學造形」（圖28～32）等的分別，具有直線或幾何曲線的形，或是依幾何學所定義的形，稱為「幾何學造形」，此外，便為「非幾何學造形」。與具體事物很像，或是一眼便可看出事物形象的造形，稱為「具象造形」，反之則為「非具象造形」。至於「抽象造形」，原本是指抽出事物共通特徵的造形，如今也被當做「看不懂的造形」。有關「抽象造形」「幾何造形」、「具象造形」等，在後面的章節中再加以說明。

**圖28**
石頭是無生命的造形。

**圖29**
樹葉是有生命的造形。

28.

29.

**图30**

以具象造形呈現的藝術
創作。由於人物造形並
非寫實的，故又可稱爲
「半具象的造形」。拿
姆（Gobo Naum）／女人
頭／1917～1920。（資
料來源：第333頁，65.）

**图31**

以抽象造形呈現的藝術
作品。尤里（Annenkov.
Yuri）／浮雕‧拼貼／
1919／資料來源：第333
頁，65.。

**图32**

以幾何造形呈現的藝術
作品。林品章／正方形
／1996。

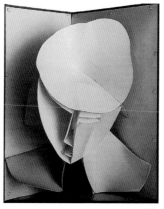
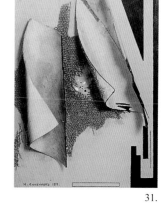

30.

31.

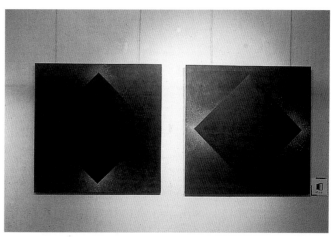

32.

## 三、造形藝術

　　談到「造形」的概念時，可以說很容易的便會與「藝術」的聯想牽扯在一起。一般所謂的「造形藝術」，是指使用某種材料，製作成可以看得見或是可以感覺到美、空間性等的藝術，這樣的說明，當然並不是很明確，換另一種說法，諸如繪畫、雕塑、版畫、工藝…等（圖33～34），一般稱之為「造形藝術」。至於其他具有造形性但又具有實用性的各項設計專業領域，諸如建築、產品設計、視覺設計…等，一方面具有大量生產的因素，另一方面又由於藝術性成分多寡的考量，是不是也可以稱之為「造形藝術」，則因個案的不同而有見仁見智的看法。

33.

**圖33**
版畫是一種造形藝術。林雪卿／1996／資料來源：第329頁，13。

**圖34**
陶塑作品結合了工藝與雕塑，也是一種造形藝術。詹志良／1994／林品章收藏。

34.

造形藝術由於年代的不同，或是各人創作理念的不同，會有不同的造形樣式，此外，由於地域性的不同，也會形成不同的地域性風格。因此，從美術史的觀點來看，可以把造形藝術分成許許多多的派別或個人風格，而西方的油畫、中國的水墨畫（圖35）、日本的浮世繪（圖36）等，也因地區文化的不同而各有特色。

**圖35**

中國的水墨畫是屬於中國的地域性風格。蔡友／1978／資料來源：第330頁，21.。

35.

在造形藝術中，對於造形的看法非常嚴謹。從藝術的觀點來看造形時，造形便有「美不美」、「有沒有內涵」、「有沒有深度」等評價。不僅藝術家們絞盡心力的使用各種材料，實驗各種技法，以求表達與眾不同的造形創作，而許多研究藝術理論的學者們，也提出了許多「什麼才是美」的各種理論，或依據藝術家們所創造出來的各種不同形式的造形，做整理、分析、歸納的工作，使得在造形藝術中的造形，便擁有許多不同的分類及專門用語。

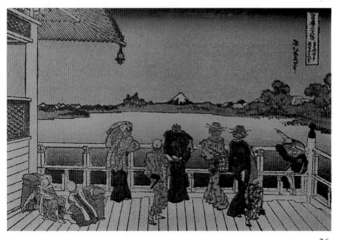

36.

**圖36**
浮世繪是屬於日本的地域性風格。葛飾北齋／富嶽三十六景／資料來源：第331頁，41.。

康丁斯基曾把造形的基本要素分成為點、線、面，在此之前，後期印象派的塞尚也曾提出「一切的自然物皆可看成是球體、圓柱體」等見解。他們兩人可以說是深入造形的內部去解析造形，並把造形形成的元素加以單純化。

此外，依藝術品本身呈現的外觀來看，又可以將造形藝術加以分成幾類。繪畫、版畫是屬於平面的

**圖37**
「浮雕」是指半立體的造形藝術。

37.

造形藝術，雕塑則爲立體的造形藝術。突出平面之半立體造形物，則稱爲浮雕（圖37），另有立體造形利用自然風力或加上馬達動力，使其具有動態的演出者，則稱爲動態雕刻，也可稱之爲機動藝術（Kinetic Art）。（圖38）

　　平面的造形藝術，一般又稱之爲二次元的藝術，或稱之爲2D，D是英文「Dimension」的簡稱，因此，立體的造形藝術，便稱爲3D，也就是三次元的藝術。由於運動的立體造形，是在3D之外又加上時間（運動）的要素，因此又被稱爲4D，即四次元的藝術。換一個更簡單的說法是，2D是指具有長與寬兩個次元，3D是指具有長、寬、高三個次元，4D是指3D再加上時間。因此，造形藝術僅從表現形式與外觀的不同，便已有許多的面貌，若論及內容或題材、材料等問題時，則將更爲複雜與多樣。

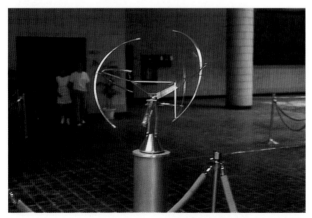

38.

**圖38**
具有實際運動的立體造形，又稱爲「機動藝術」（Kinetic Art）。圖中的不鏽鋼線條於展出時是呈現運動的狀態。大隅秀雄／1986／林品章現場拍攝。

## 四、造形教育

　　廣義的說，一切與造形藝術相關的教育，都可稱之為造形教育，諸如素描、繪畫、雕塑、版畫等，此時的造形教育，簡單的說，便是美術教育。

　　但是，在中小學的普通教育中，或是做為各種設計相關專業領域的基本修養，不以繪畫、雕塑為訓練的核心，而單純的以形、色、材料、質感等處理手法做為練習的基本課題時，才是真正之造形教育本來的意義。（圖39～40）

**圖39**
小朋友的繪畫常有令人心動的造形與色彩。林育瑩（10歲）／1997。

**圖40**
小朋友使用多種媒材的造形創作。林均穎（5歲）／1997。

39.

40.

因此，造形教育並不以美術中的描寫做爲主要的教育內容，反而以單純的造形要素，如點、線、面等來企圖表現各種視覺的效果，諸如立體感、空間感、透明感、動感、平衡感、韻律感等（圖41～44），透過表現與欣賞的互補過程，使學生養成對造形感覺的獨立判斷能力。

　　造形教育一般以創造力做爲優先要求的重點，但是創造力並不容易教，也不容易學，只有透過各種造形方法的傳授，激發個人的想像力，懂得自己去思考新的造形方法，並藉以創造新的造形，或是懂得如何善用造形的方法，並加以發揮活用於其他不同的領域上。換句話說，創造力教育的重點在於「啓發」及「方法」的傳授。

41.

**圖41**

具有立體感之筆者學生的練習作品。王玉華／1995。

造形教育的第二個要求重點是美感的教育，美感教育不僅要培養學生懂得欣賞什麼是傳統美，什麼是現代美，還要對造形所傳達之文化性以及各種抽象的造形語彙有所領悟。換句話說，除了懂得如何欣賞之外，也要懂得如何批判。

42.

**圖42**
具有空間感之筆者學生的練習作品。黃華君／1987。

**圖43**
具有透明感之筆者學生的練習作品。張筱玫／1995。

43.

當然，造形教育也要求技法的傳授，只是造形教育並不完全以培養專家為目的，因此技法的重要性便次於創造力及美感的教育了。

　　因此，為了貫徹造形教育的精神，在教學實施上，通常捨棄描寫的教育及迴避容易產生移情作用之具象表現，而採用具備普遍性與客觀性之幾何學造形來做構成的練習，但是，這點往往也是目前從事造形教育者因為不明所以而無法貫徹的地方。此外，更由於造形教育捨棄了描寫與具象的表現，因此，其獨立發展的結果，常常被當做是抽象藝術來看待。如此一來，對於形態或畫面上之形、色、質感等問題，也就能夠更客觀的站在作品本身的好壞來加以思考。

44.

**圖44**
具有韻律感之筆者學生的練習作品。劉雪蒂／1995。

## 複習

1. 什麼是「概念」？
2. 與「造形」相似的英文字有哪些？
3. 在造形分類一中提到的分類有哪三種？
4. 學問的三大領域是什麼？
5. 什麼是亞里士多德的「四因說」？
6. 提出點、線、面為造形基本要素的是誰？
7. 什麼是機動藝術（Kinetic Art）？
8. 何謂2D、3D？D是什麼英文字的簡寫？
9. 真正的造形教育為何？
10. 造形教育有三大要求重點，其重要性的次序為何？

# ART
## DESIGN

# 2 造形三元素：
# 點、線、面

康丁斯基（Kandinsky Vassily，1866～1944）把造形的基本元素分成點、線、面。英文中的Element，中文翻譯成「元素」或「要素」，古代人們把土、水、火、氣當作是構成自然的四大元素，隨著科學的發展，科學家發現這四個元素之中還可以分解成更多的元素，例如水便可以分解成氧與氫。一般來說，無法再分割的物質或是簡單到無法再簡單的小成分都可以稱為「元素」（註1）。

　　在我們日常生活週遭，不論自然的或是人工的事物，都有其組織結構上的基本元素。一首優美的曲子，看著樂譜我們覺得很複雜，其實它是從Do、Re、Mi、Fa、So簡單的音組合起來。在化學中，也有許多基本元素，如：鐵、銅、鈦、氫、氯、金、銀…等，我們吃的、用的各種物品，都具有這些元素。此外，所謂的DNA，也可以說是生命的基本元素。

　　造形上的基本元素點、線、面均具有不同的性格，因此採用點、線、面來從事造形創作時，產生的造形感覺也各有不同，以下便來談談點、線、面的性格及其產生的造形感覺。

---

註1：中文的「元素」，主要是由化學中的元素延伸而來，也就是指「無法再分割的物質或是簡單到無法再簡單的小成分」都可以稱為元素，中文的「要素」，雖然常和「元素」混用，但是其使用的範圍較廣，通常對於「構成事物的要件」，也一般稱之為「要素」。本書中使用「元素」與「要素」時，也採上述之解釋，意義上是有區別的。

## 一、點

　　「點」在幾何學上是只有位置，沒有面積的，但在平面構成上（註2），點的存在卻與其面積很有關係，例如一個小圓點，若把它放大之後，在視覺上我們會把它看做是一個圓形，而消失了點的感覺；例如一個正方形，通常在我們的意識中，它是屬於一個面，但若把它縮小的時候，卻又具備了點的性格；又例如大海中遠遠的一艘船，不管他是什麼形狀，在視覺上我們感覺它是一個點。所以對於「點」的判別，除了依據視覺上的感覺來體驗之外，與其他的造形元素（線或面）相互比較也可判別出來，而與它的形狀完全沒有關係。

　　如果只有一個點存在的時候，它是靜止的，二個點以上，在視覺上便產生動的感覺；而把大點、小點排列在一起時，又會產生不同的視覺動向，以圖45～47來說，我們感覺到圖45的點有由左向右發展的動向，圖46具有不斷循環的動向效果，圖47則有先看到大點再看到小點的視覺動向。假如把平面設計中所要編排的各個字群或圖形當作一個「點」來處理，上述之原理便可以應用到廣告、海報或包裝設計上的構圖，而達到視覺動向的引導效果。

**圖45**

點由左向右發展的動向。

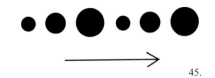

45.

註2：「構成」是指把造形的元素加以組織的行為，其結果如果是平面的，稱為平面構成，如果是立體的，稱為立體構成，如果是以空間呈現的，稱為空間構成。

點與位置也有關係，康丁斯基曾經說過，一個點放對了位置，令人感到興奮愉快，若放錯了位置，則令人感到不舒服。因此，一個點，甚至一條線、一個面，也許他們的存在是沒有意義的，但位置可以賦予他們感情與生命。例如圖48的點在畫面的中央，所以有靜止、集中、安定的感覺，而圖49的點位置移至左上之後，則有不安定且具有運動的效果。至於點放在畫面上的哪一個位置最好？或是有些什麼樣的感覺？也可以透過調查來尋找較客觀的答案。在圖50的各圖中，呈現了點的不同位置，讀者不妨試著去調查看看這些點的位置，哪一個具有現代感、運動感、保守、愉快等的感覺呢？

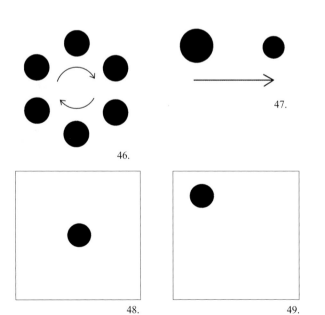

46.

47.

48.

49.

**圖46**
點有不斷循環的動向效果。

**圖47**
先看大點再看小點的視覺動向。

**圖48**
點在畫面中央，有靜止、集中、安定的感覺。

**圖49**
點在畫面左上，有不安定、運動的效果。

不同大小的點或其構成，也能產生不同的性格。例如圖51三張由不同大小的點所構成的畫面，我們可以感覺到A圖具有女性化、纖細、柔弱的感覺；B圖具有中性、溫和的特性，而C圖則產生了粗獷、高大的感覺。如果使用點的構成應用在包裝或其他設計時，則具有代表男性化或女性化的商品，例如化妝品、服飾等，便可適當的利用這些性格了。當然，隨著設計師的創意以及流行的因素，以反向操作或是顛覆理論的手法來設計也無不可。

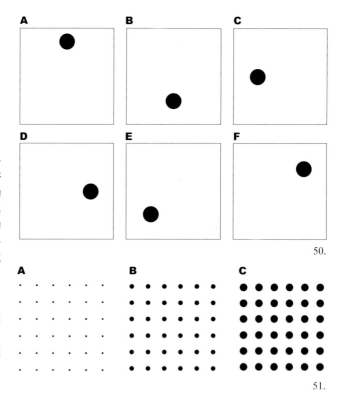

50.

51.

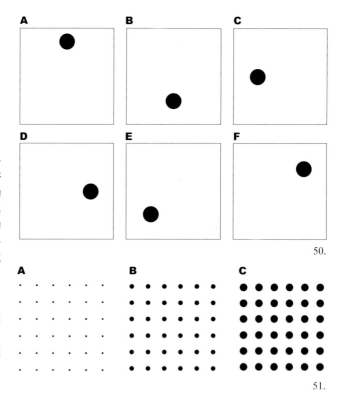圖50
點放在畫面上的哪一個位置最好（感到舒服）？有些什麼樣的感覺（現代感、古典感……）？本圖例中的A、B、C、D、E、F各圖可以透過調查來尋找客觀的答案。

圖51
A具有女性化、纖細、柔弱的感覺。B具有中性、溫和的特性。C具有粗獷、高大的感覺。

40

另外，若把「點」做有計畫的構成時也可產生線、面的效果，例如圖52，有規則的點構成了線的效果。又如圖53，有規則之點的集合狀態也能感覺出面的效果，造成這種現象的原理稱為「群化」，在後面的章節中再詳細的敘述。

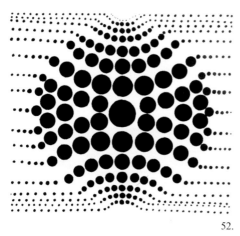

52.

53.

**圖52**

有規則的點構成了線的效果，同時又使畫面形成了中間的圓球，與背景形成兩個「面」的效果。林芳勻（筆者學生）／2004。

**圖53**

有規則的點構成也能感覺出面的效果。莊孟恬（筆者學生）／2005。

美術史上的新印象派畫家秀拉（Georges Seurat，1859～1891），爲了讓色彩呈現得更明亮而開創了「點描畫」（圖54）（註3）。印刷上採用相同的原理，也使用不同密度的網點或其相互間的重疊以產生各種不同的明暗、濃淡、色調的效果。我們只要用放大鏡對著印刷物觀察，便可發現網點，我們甚至可以說，印刷的功能，完全藉由「點」發揮了出來。此外，把「點」應用在實際生活上的例子也不少，例如火車站前的時鐘上的數字，即由點組合變化的，還有盲人的點字以及測驗色盲的網點數字等。

**圖54**

美術史上的新印象派畫家秀拉，爲了讓色彩呈現得更明亮而開創了「點描畫」。秀拉／大傑特島的星期日下午／1884～1885。（資料來源：第329頁，15.）

54.

註3： 一般的繪畫是以混色的方法來表現各種色彩，例如紫色可以用藍色與紅色混合而成。但是混色愈多次其色彩會愈混濁，在色彩學上稱為「減法混色」。而「點描畫」是用藍色點與紅色點並置描繪，而讓藍、紅兩色在視網膜中混色成紫色，如此便可保有色彩的明亮度，在色彩學上則為「加法混色」的一種。

## 二、線

「線」在幾何學上的定義是只有位置及長度，而沒有寬度與厚度；或者說線是點移動的軌跡，猶如一個沾有墨汁的球在白紙上滾過去，便出現了一條黑線。在造形上，雖然具有長度的東西，我們都容易把它當做「線」，但線也有寬度，而形成粗線、細線的印象，當寬度達到某種程度時，我們反而有「面」的感覺。所以線和點一樣，其判別也是經由我們視覺上的體驗及造形元素間的互相比較而來。

線與點一樣，由於粗細（寬度）、長度及形狀的不同，呈現出來的性格也不同，以圖55來說，A圖代表明晰，B圖代表細密，而C圖則具有鈍重的感覺，如果能夠把這些性格適當應用的話，這些線的造形可以在我們的心理得到平衡、和諧、安定的感覺，如果應用的不當，則會產生相反的效果。以一棟建築物來說，如果把鈍重的線條放在底層的裝飾壁面上，則此建築便較有重心、堅固之感，若把鈍重的線條放在頂層，而把細密的線條放在底層的話，則這棟建築物將給人不穩、不安的感覺。

**圖55**
A具有明晰的感覺。B具有細密的感覺。C具有鈍重的感覺。

55.

把線的長度縮小時，則具有點的效果，或把一條線切斷成數截時，每一截也有點的效果，此外，線的集合也會成為面，如圖56，雖然其構成的要素是垂直、水平與斜的直線，但在畫面中我們可以感覺到許多「面」的存在。像這種以「線」來表現「面」的造形效果的應用，我們在霓紅燈管的廣告牌上可以看到。因此，受到材料及技術的限制時，以點或線來做面效果的方法是可以考慮的。

　　線又分直線與曲線，通常直線使我們感覺到直接、堅強且代表男性，而曲線感覺到間接、優雅，具有女性的印象，且曲線具有動感，而直線缺少動感等。英國畫家霍格斯（Hogarth William，1697～1764）認為曲線感的物體最美觀。他說：「物的形狀，由種種線造成，線有直線與曲線，曲線比直線更美」。

**圖56**
線的集合狀態也會成為面。在此圖中我們可以感覺到許多面的存在。

56.

曲線又分為幾何曲線及自由曲線。幾何曲線一般較工整，比較冷淡，不論是誰都可以依幾何學的限定去畫出；而自由曲線就很難再畫出相同的了，自由曲線是屬於自由的、個性的，一般來說較幾何曲線更具有情感（圖57）。

此外，放射狀線是由一點像四方放射的線，有眩目的感覺，1957年英國資訊理論家馬偕（D. M. Mackay）於NATURE雜誌上初次發表後（圖58），給予1960年代的歐普藝術家很大的影響。

由於線的種類很多，再加上各種類的線互相交替應用，所以利用線的造形變化是非常豐富的。線應用在我們日常生活中的例子也很多，例如斑馬線、道路的分道線或者是百葉窗等。

**圖57**
自由曲線的構成。林品章／1983。

**圖58**
馬偕於NATURE雜誌初次發表的放射狀線。
（資料來源：第332頁，50.）

57.

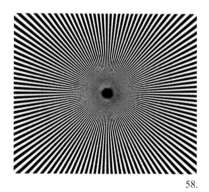

58.

## 三、面

依照幾何學上的說明，線的移動便成為面，如沾滿墨汁的滾筒在白紙上滾動便可以成為矩形的面，但不規則形狀的面就很難說是線的移動了；因此，和點、線一樣，在造形上也不能完全以幾何學的限定來說明清楚「面」的定義。如前所述，點擴大之後變成面，線的寬度增大了也會變為面，而點、線的集合狀態也可以成為面。

一般來說，面和「形」是具有密切關係的，例如我們畫了一個「正方形」，我們通常說這是一個「正方形」，而不會說是「正方面」，此時的「形」，事實上是具有「面」的意義。又如我們順手畫了一個閉鎖的曲線（圖59），則我們通常說這是一個不規則的形，卻不說它是一個面，當然也不會說是一條線。

**圖59**
閉鎖的曲線。我們通常說這是一個不規則的形，卻不說它是一個面，當然也不會說是一條線。

59.

46

後期印象派畫家塞尚（Paul Cézanne，1839～
1906）認為面與表達立體感效果有密切關係，而以大
塊面的筆觸來做畫（圖60）。面是構成立體的基本條
件，例如一個立方體是由六個正方形的面組合而成
的，因此，在平面的表現上，面比點、線較易表現出
立體的感覺，但在視覺效果上卻沒有點、線來得尖
銳，而點、線、面由於形狀的變化，同樣可以表現出
空間或是透視的效果，如在前面介紹的圖41、42便是
由面表現出立體感、空間感及透視的效果。

　　面出現在我們日常生活上的例子也甚為廣泛，例
如牆壁、門、桌面等，可說是多不勝數。一般來說，
使用面的意義，除了機能上的需要外，還具有安定、
充實以及安全的效果與功能。

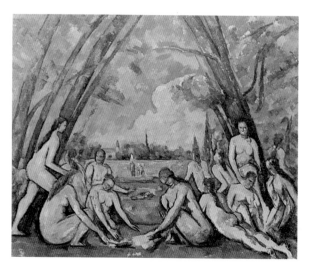

60.

圖60

塞尚認為面與表達立體
感效果有密切關係，而
以大塊面的筆觸來做
畫。浴者／1898～1905
／資料來源：第329頁，
15.。

當我們知道了點、線、面的性格之後，如果我們再仔細的觀察，便可發現，在造形的世界中，正如康丁斯基（Wassily Kandinsky）所言，任何的造形都可以簡單到只剩下點、線、面，生活中也可以看到許多點、線、面的事物（第4章「造形世界面面觀」中可以看到許多的圖例）。在造形藝術中，不論是平面的、立體的，藝術作品或是設計作品，均可以從這些作品上中找到點、線、面以及它們之間的關係（圖61～62）。

61.

62.

圖**62**
使用「線」（也可以說
「面」）表現的平面
設計作品。林品章／
1991。

1. 請對「元素」做一些解釋。

2. 「造形的基本元素分成點、線、面」是誰提出的？

3. 請敘述「點」的性格，並說明如何運用點的性格來設計一件作品。

4. 請敘述「線」的性格，並說明如何運用線的性格來設計一件作品。

5. 請敘述「面」的性格，並說明如何運用面的性格來設計一件作品。

ART DESIGN

# 3 美的形式原理

關於「美的形式」之討論，從希臘哲學家亞里斯多德以來，康德、黑格爾等人都有很著名的研究，近代的心理美學學者們，經過各種分析、檢討，把美的形式整理成反覆（Repetition）、交替（Alternation）、漸變（Gradation）、律動（Rhythm）、對稱（symmetry）、對比（contrast）、平衡（Balance）、比例（Proportion）、調和（Harmony）、支配和從屬（Dominance and Subordination）、統一（Unity）等11個項目，這些美的形式均適用於文學、戲劇、舞蹈、音樂等藝術的表現上，當然也是學習設計或造形藝術者必備之基礎知識。

從很多原始圖樣或是原始人、土著們日常使用的器具上，可以發現到許多「美的形式」的造形，爲什麼在「美的形式」尚未被討論的時代或是區域，卻存在著這麼多的例子呢？例如我們使用的桌椅，從古至今，不論東、西方或是文明、落後地區都是離不開「美的形式」中的「對稱」，而自然界中以對稱形式存在的動、植物形狀真是多不勝數。因此，我們可以說「美的形式」是順應自然法則而產生的，它也是必然存在於自然現象中。

不過，我們也必須瞭解，形式是固定的，在不同的時代，如何超越固有的形式範圍，創造更新、更豐富的美的形式，也是現代美學家、藝術家、設計家追求的目標。因此本章除了讓我們瞭解「美的形式」之造形原理外，也不能受到這些形式所束縛，應從已有的固定形式中去尋找及創造更新的造形。

從造形上看，上述的11個美的形式中，由於反覆、交替，以及漸變皆爲產生律動的基本條件，而支配和從屬與統一有共通性，所以本章就簡縮成7個項目來敘述之。

## 一、律動

對於「律動」的研究最爲深入的應該是在音樂的領域。律動、調子（Melody）及和聲共稱爲音樂的三屬性，一般來講，律動和時間性的問題關係密切，因此其他具有時間性的藝術，均能表現出律動美，例如舞蹈、戲劇、電影、詩等，而在造形的世界，產生律動效果的造形也是非常的豐富。

什麼是律動？柏拉圖曾解釋爲「運動的秩序」，近代學者也有「律動是指運動和秩序之間的關連」的說法。而在其他的論述上，我們也常常看到諸如「律動是人類的本性」及「律動是一種生命力」等。具體的說，凡是規則的或不規則的反覆及交替，或是屬於週期性的現象，均可產生律動，在我們的生活環境四周，如星辰的運行、春夏秋冬的四季變遷、波浪的運動、植物的成長、人類的身體運動，以及各種生理現象、生活、色彩、藝術等均存在律動的現象，我們甚至可以誇張的說，人類就是生活在律動的世界裡。

依據造形的方法分析，律動的表現一般可分成反覆（Repetition）及漸變（Gradation）兩種。

什麼叫做反覆？就是指相同東西的重複出現，其中又包含週期性的意義，例如點、線的排列或是大小、粗細、間隔的週期性變化等。但是，在造形上，把相同大小的點做等間隔的反覆排列時，將會產生無聊而單調的感覺，而不規則且毫無章法的反覆排列也會令人感到混亂而沒有秩序。因此，應用反覆的方法來創作時，適度的變化是必要的（圖63）。

　　一般來講，以「漸變」表現律動的方法，通常會使用到數學，因此較容易表現出秩序的美感。應用數學於造形的漸變時，依造形的需要，可自行決定使用

63.

**圖63**
相同大小之點的反覆，在色彩與間隔上做了適度變化的律動作品。王瑞卿（筆者學生）／1999。

數字的變化比率，例如1.2.3.4.……公差數為1的等差級數，或是如1.2.4.8.16.……公倍數為2的等比級數等。除了形的漸變之外，色彩的色相、彩度、明度等也可以以漸變的方式做出律動的效果（圖64）。

「交替」（Alternation）則有輪流、間隔、交換的意義，若與反覆、漸變同時使用時，可以使律動更富有變化。

表現律動美的設計例子非常多，在標誌設計、包裝設計、服飾設計、產品設計、展示設計，以及建築設計、都市計畫設計裡，有意無意中均能表現出律動的美感。在我們的生活環境中，如欄杆、地磚、階梯、屋頂等也可以發現具有律動美的例子（圖65、66）。

**圖64**
色彩中的色相、彩度、明度等也可以以漸變的方式做出律動的效果。蕭名偉（筆者學生）／1995。

**圖65**
具有律動感的建築（屋頂）設計。（新加坡）

**圖66**
具有律動感的標誌設計。（新加坡）

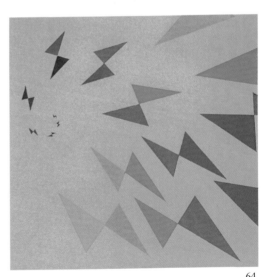

64.

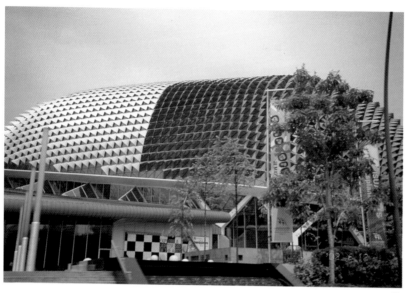

65.

66.

## 二、對稱

上下或左右相等的圖形，便是「對稱」，例如一個圓以圓心為基準畫一條線，便成為對稱的兩個半圓形了。在我們的生活環境中，存在著很多對稱的現象，以人體來講，眼睛、鼻孔、嘴巴、手、腳等都是對稱的形式，其他還有許多存在於大自然中的動、植物，例如蝴蝶、蜻蜓的翅膀、樹葉等都可以看到對稱的形式。左右或上下相等的圖形，我們稱為「實質的對稱」。左右或上下並非完全相等，但在視覺上也能產生對稱的感覺時，則稱為「感覺的對稱」，例如樹葉的左右並非完全相等，但以葉脈為軸也能產生對稱的感覺。

一般來講，對稱的圖形具有單純、簡潔的美感及靜態的安定感，缺點是容易流於單調和呆板。

把對稱應用在各種設計上的例子也是很多。尤其是單純的對稱圖形，具有大方、正派的性格，通常在商標設計上被採用（圖67）。其他如包裝盒、包裝紙的設計也常看到對稱的形式或圖案。工業設計中的

**圖67**
對稱的標誌，中華民國設計學會標誌。林品章／1996。

67.

例子如汽車、桌、椅等，由於結構上的需要均是以對稱形式呈現的產品；還有一些遊戲或運動的場所，如籃球場、桌球桌、足球場等均採用對稱的形式。在我國的民間剪紙藝術中，也常常以對摺的紙剪出對稱的圖形，而中國文字幾乎可以說是以對稱的形式構造而成，如天、木、林、其、呂等不勝枚舉。因此，對稱與我們的生活是息息相關的。

## 三、對比

一張白紙上的白色物體，我們不容易覺察到它的存在，若把這個物體改換成黑色的時候，就可以覺得這個物體非常的明顯了，這就是因為黑色與白色產生了「對比」現象的緣故。

因此，簡單的說，「對比」就是把相對的兩要素互相比較之下，產生使強者更強，弱者更弱的現象，例如直線和曲線、長和短、粗和細、明和暗、黑和白、大和小、銳和鈍等，當其中之一單獨存在時，一般較不容易表現出它的特性，但與具有相反性格的另一方同時出現時，便產了對比現象，使直線更顯挺直，曲線更為彎曲，而長短、粗細、明暗、黑白、大小、銳鈍等均互相強調出對方的特性，相互襯托而產生對比美。

由於對比是把原來的特性顯得更為突出或是更為強烈，因此，有時會因而產生錯覺，也就是所謂的「錯視」（有關「錯視」的現象，在後面的章節會再

說明）。造形上的對比會有錯視現象，色彩上的對比也會發生錯視現象，諸如色相對比、明度對比、彩度對比等等（註4）。一般來講，以對比產生的視覺效果，顯得清晰且強而有力。因此，有「讓人看得很清楚」或是「使人看了印象深刻」的訴求時，通常會使用「對比」的手法。圖68因對比產生的錯視現象，使得白色的線條中，中間的白線條比兩端顯得更白。

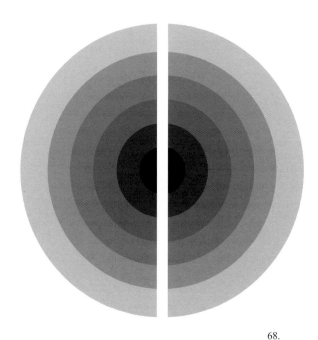

**圖68**
因對比產生的錯視現象，使白色的線條中，中間比兩端顯得更白。

68.

註4： 色彩上因對比產生的錯視現象，如色相對比、明度對比、彩度對比等等請參閱色彩學相關書籍。

在各種設計上利用對比的例子也是很多，例如攝影設計上的黑白高反差（High Contrast）就是一個例子，在舞臺設計上的燈光效果，海報中圖與文字的對比效果，或者在廣告設計上利用對比效果強調商品的注目率（圖69），以及交通標誌的斑馬線等皆可以說是對比的應用。

69.

圖69
具有對比效果的廣告設計。AD FLASH MONTHLY／1984。

## 四、平衡

　　把兩種以上的構成要素，互相均勻的配列而達到安定的狀態，叫做「平衡（Balance）」，反之便為「不平衡（Unbalance）」。另有一種情形，畫面的構成實際上是沒有達到平衡的要求，但卻能使我們在心理上感到平衡的，又叫做「不正常的平衡（Informal balance）」。例如當天平上放著同樣重量的東西時，便能達到平衡的狀態，這是正常的平衡（Formal balance），當重量不相等時，如果把中心的支點移向重的一邊也能達到平衡狀態，這現象就叫做「不正常的平衡」（圖70）。當我們面對不正常的平衡時，在

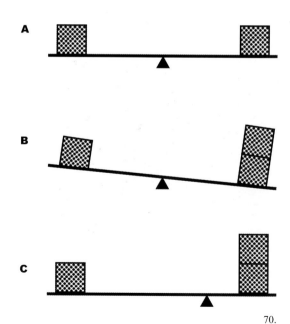

**圖70**
若重量不相等時，把中心的支點移向重的一邊也能達到平衡狀態，這現象叫做「不正常的平衡」。A是正常的平衡，B為不平衡，C為不正常的平衡。

70.

62

心理上為了尋求平衡，無形的支點便在我們的視覺上移動至適當的位置，這樣的一個過程，引起我們生理上微妙的變化，產生了動的、不安定的效果。例如在畫面邊緣的一個小點，能夠對靠近中央的主要圖形達成平衡狀態，也可說是視覺構成上的槓桿作用。正常的平衡一般具有安定、靜態的感覺，而不正常的平衡則有不安定的、動態的感覺，但卻富有豐富的情感，比較有變化。

「平衡」本來是指力學上與重量發生的關係，而造形上的平衡，是指色彩、明暗、大小、質感等經由我們的視覺產生不同的重量感，而形成不同的平衡效果。此外，由於線的方向、構成要素的多寡或位置等因素也會造成平衡感的不同。

前面提到的對稱圖形，是表現平衡最簡單的方法，但為求畫面的平衡而造成左右或上下相等的對稱，容易產生單調的感覺，此時可以從色彩、形狀上做一些變化，使造形感覺更加豐富。不過，現在的設計或藝術的作品，會故意製造出不平衡、不對稱的造形來增加趣味性。

把平衡的特性應用在實用設計上的例子也很多，特別是在建築設計上，非常重視建築物的平衡效果，而平面的設計，正常平衡和不正常平衡的應用也非常普遍，我國的水墨畫以及西洋諸多名畫的構圖也與平衡具有密切的關係，尤其是水墨畫常以「落印」來達到畫面的平衡（註5）。

---

註5：「落印」是指中國水墨畫中，在留白的畫面上蓋上畫家的印章，可以達到平衡畫面的效果。

## 五、比例

「比例」通常存在於部分與部分，或部分與全體之間的關係。自古以來，一直被使用在建築、家具、工藝以及繪畫上，尤其在古希臘、羅馬的建築中，比例被認為是一種美的表現。除了建築之外，關於人體比例的研究，自古以來也有不少的學者研究過。例如AD元年，維特魯威（Marcus Vitruvius Pollio）曾在「建築十書」裡主張「以全身的長為基準，臉部、手掌、腳掌為1/10，胸寬及腳長為1/4」作為人體尺寸的基本比例。我們對人體最理想的比例有「男性為七頭身、女性為八頭身」的說法，但由於地域性和時尚流行的關係，這種理想的比例也會改變，例如中國古代喜歡豐滿的女性，現代則喜歡苗條的女性等。

「比例」中，被談論最多的是黃金比例（Golden Proportion）。用數字來表示的話，黃金比例是1：1.618，從數字來看，似乎是沒什麼意義，但是在西方，常常有各種不同的方式來解釋它的價值。文藝復興時代，義大利人曾以「神聖比例」來稱呼它。從古代以至現代諸美學家們的實驗研究，認為黃金比例是最美的比例，而且人類在無意的創作之中，使用到黃金比例的例子也很多。十五世紀達文西曾把理想的人體比例圖（圖71）及「老人的頭部」（圖72）等以黃金比例來發表。除了古人的創作之外，目前，我們經常使用或看到的明信片、郵票、國旗、名片…等之長

寬比都與黃金比例非常的接近；還有英文的i字，其直線的長和直線至點的距離也非常接近黃金比例。

比例有時候還有規律性，好像是造物者創造的秩序一般。例如以長寬之比為黃金比例的矩形，若以短邊的長來分割成一個正方形，再以此邊長為半徑，畫一條弧線，依照這種方法逐一實施下去，可以形成一條優美的螺線（如圖73）。又如一正方形的對角線為$\sqrt{2}$，以它為半徑，所形成的矩形，稱為$\sqrt{2}$矩形（圖74），若把它分成兩等分時，每一等分均為$\sqrt{2}$矩形，以此類推，若把$\sqrt{3}$矩形分成三等分時，每一等分也均為$\sqrt{3}$矩形，這些例子使初次發現的人視為是一種奇蹟，似乎說明了宇宙的存在與規律性比例的密切關係。

**圖71**
達文西的理想的人體比例圖。（資料來源：第332頁，51.）

**圖72**
達文西的「老人的頭部」比例圖。（資料來源：第332頁，51.）

71.

72.

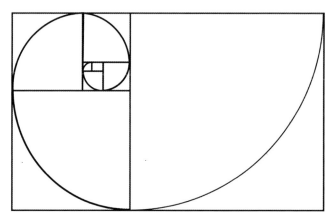

73.

**圖73**

長寬之比爲黃金比例的
矩形,若以短邊的長來
分割成一個正方形,再
以此邊長爲半徑,畫一
條弧線,依照這種方
法逐一實施下去,可以
形成一條優美的螺線。
(資料來源:第330頁,
18.)

**圖74**

正方形的對角線爲$\sqrt{2}$,
以它爲半徑,所形成的
矩形,稱爲$\sqrt{2}$矩形。
(資料來源:第330頁,
18.)

74.

利用比例完成的構圖通常具有秩序、明朗的特性，予人一種清新的感覺，因此，線條的粗細、圖形和背景的面積都會因為適當的比例關係而得到美感。在我們學習的過程中，可以說時時刻刻都在處理與思考「比例」的問題，例如文字設計中的字體筆劃與字體大小的比例關係、包裝設計上圖與文字的分配比例關係、工業設計與建築設計上之長寬高的比例關係等，但是由於各人領悟力的不同，比例的掌握程度也各有差異，這也就是形成作品好壞的因素之一。

　　比例與我們的日常生活也有密切的關係，例如當我們進入戲院或住宅時，空間的規劃及天花板的高度常常影響我們的情緒，這就是空間和我們的身體（身高）產生了一種比例關係，也可以說是一種部分和全體之間的比例關係，當這種比例關係過於勉強或不勻稱時，我們自然便感到不舒服了。除了住的方面之外，車體的設計以及家具的設計等，均應顧及適當的比例效果，讓使用者在使用與操作時感到舒服、方便，這種探討使用於人類適當比例的學問，我們稱之為「人體工學」。此外，建築有所謂的「Module」，也是一種表示人體各部分的比例圖，可做為設計時決定尺寸的參考（圖75）。

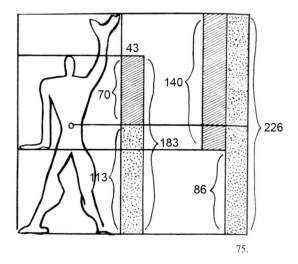

75.

## 圖75

「Module」是一種表示人體各部分的比例圖，如圖所示（以下數字爲大約值，取至小數點第二位，讀者可四捨五入計算），若人的身高爲183公分，肚臍的高度爲113公分，肚臍到頭的距離爲70公分，則113×1.618＝182.83，70×1.618＝113. 26，彼此均具有黃金比關係，又將182.83＋113.26＝296.09，296.06÷182.83＝1.619，也是黃金比例，而70÷1.618＝43.26，爲頭至手的高度。肚臍高度的2倍等於手舉起來的高度（113×2＝226），而226÷1.618＝139.67，139.67÷1.618＝86.3，86公分爲手垂下的高度。（資料來源：第332頁，52.）

# 六、調和

　　兩種構成要素同時存在時，若其性格過於強烈或相差甚遠時，便會產生對比現象，若兩者間能達成一致，並互相不排斥時，便是達到了「調和」的狀態了。例如黑白會產生對比，而介於黑白之間的灰色便是一種調和，中國講的「中庸」便是一種「調和」。

　　「調和」本來是音樂上的專門用語，把它使用在造形上時，便具有達到秩序化、優美化的意思。一般來講，應用調和完成的作品，具有靜態的、愉快的情感，富有女性化的溫和、雅緻之美，較適合於一般大眾的品味（圖76）。

　　關於調和的研究，在色彩學上有非常多的討論，例如色彩調和、調和色的配色等。為了達到調和，構成要素的統一是必要的，例如低明度的配色、相似色

76.

圖**76**

具有調和配色的包裝設計。

69

相的配色、調子（Tone）的配色等，皆規範了構成條件的一致性，因此可以達到調和的效果。在造形上例如線條的粗細或長短、形狀若能一致的話，也能產生調和的感覺。除了造形與色彩之外，質感也是達成調和的要素之一，例如在環境或庭園設計上，常有使用不同的形狀，但以相同的材質（如石材）獲得調和的例子。

　　以調和表現的實用設計，在包裝上以女性化粧品最為普遍。在室內設計上，我們講究燈光的調和、色彩的調和等，都可以看出調和對我們日常生活上的重要。調和的燈光或色彩可以使我們達到休閒、鬆弛的目的，消除每日在工作上緊張的情緒（圖77）。

**圖77**

調和燈光的燈罩設計。此圖中表示燈光放射的線條，可以看出一為碰到光罩反射的光線，一為透過光罩放射的透過光（光罩為半透明），因此，此燈罩可以使燈光非常的柔和，使人們達到休息、鬆弛的效果。此圖為筆者於1983年在大阪參觀展覽會時所拍攝。

77.

# 七、統一

　　「統一」就是把構成要素做一致性的處理與組織，並以一個整體來觀看。例如好幾種不同形狀及大小的東西混雜在一塊時，便產生了雜亂無章的感覺，因為這些構成要素缺少了統一性，若把它們刻意做成相似大小，就可以減低其雜亂感，這便是「形狀的大小」得到了統一。若把這些不同大小，不同形狀的構成要素做棋盤狀（格子狀）的排列時，則整體的畫面可以感覺到井然有條的秩序美，這便是「構成的方法」得到了統一。達成統一的要素很多，除了前面所述之外，顏色、形狀、方向、明度、質感等都具備了這方面的功能，然而過分的統一也會產生反效果，例如形狀、大小、色彩完全相同，並做等間隔的排列時，便會產生單調無聊的感覺，此時我們希望造形加上一些變化，但須注意不能過度的變化而犧牲了統一性。一般來講，「統一」具有高尚、權威的情感，也可以產生如平衡及調和的美感（圖78）。

　　統一又可以用「支配」和「從屬」來說明。當許多對立的要素一起存在時，互相具有排斥、競爭的現象，這時候便需要一個主調來組織它，有了主調便有了統一，而這個主調便形成了「支配」的功能，其他的部分便成為「從屬」。例如畫面裡有數種顏色時，多的顏色成為主調，支配著整個畫面，而少的顏色變成為從屬的地位，形成畫面上的點綴。但是，這個

「點綴」依情況又會影響視覺上的強度（Accent），反而倒過來支配整個畫面。通常有趣味的東西或是具有特殊意味及有個性的形體或色彩，會達到這種「支配」的效果，例如多數方形中的一個圓形、整片綠色中的一點紅色、眾男人中的一個女人，或是黑暗中的一束白光等，皆能達到支配整體畫面的效果（圖79）。「支配」和「從屬」的活用是使統一得到變化的方法之一。

統一應用在日常生活的例子也很多，例如團體中往往以統一的服裝得到整齊與容易辨識，而在企業視覺識別體系中（CIS），靈活的應用統一的造形及色彩

**圖78**
木頭的材質可以得到統一的效果。

78.

來表現企業精神者也頗多。部隊裡，經常以統一的動作來表現團隊的紀律及精神，運動會上的大會操及大會舞，以統一的動作或裝扮來表現整體的律動美者也非常的慣見。

綜合上述，我們可以發現各「美的形式原理」彼此之間都具有關聯，例如對稱可以達到平衡，平衡又可得到調和，有秩序的比例構成了律動，勻稱的比例也可以產生調和，而懸殊的比例又造成了對比等。再把這些形式原理和統一比較時，又可發現到這些形式原理都需要「統一」來完成其整體性，因此又稱之為「多樣的統一」。

79.

圖79
畫面上的白點具有視覺上的強度（Accent）效果，支配著整個畫面。林筱玲（筆者學生）／1985。

應用這些「美的形式原理」時，處理得過與不及皆不宜，單調與變化之間到底要如何取得最適切的狀況？如何拿捏？…等都沒有一個標準答案，這方面的技術也就是我們在熟悉造形原理，從事造形訓練的過程中要不斷學習的。

## 複習

1. 請簡述何謂「律動」？
2. 請簡述何謂「對稱」？
3. 請簡述何謂「對比」？
4. 請簡述何謂「平衡」？
5. 請簡述何謂「比例」？
6. 請簡述何謂「調和」？
7. 請簡述何謂「統一」？
8. 請說明「支配」與「從屬」的關係。
9. 請簡單說明「人體工學」、「Module」、「Accent」的意義。

ART DESIGN

# 4 造形世界
# 面面觀

大自然包羅萬象，不論是從小處看或是從大處看，都有不同的意義。比如說，從小（遠）處看時，大輪船變成小黑點；從大（近）處看時，小黑點又變成大輪船了。又如一棵樹，從小處看時，可以看成一截樹枝，再往更小處看時，可以看成一片葉子；而從大處看時，一棵樹可以看成好幾棵樹，再往更大處看時，甚至可以看成一片森林。我們居住的地球，從遠處看，就像是一個小皮球；若從近處看時，人只不過是地球上的一小點罷了。假使有一天，人類的身體變得像螞蟻一般小，那麼，在人類的眼中，一根小草就好像是一棵大樹了！

「顯微鏡」是把細微的東西放大顯像的透鏡，可以使我們看到細胞的組織與礦物的結晶，凡是肉眼看不到的地方，都可以藉著它看得一清二楚（圖80）。比如一根很細的頭髮，透過顯微鏡來觀察時，可以

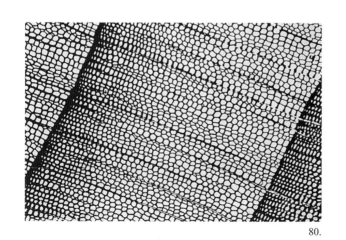

80.

圖80

顯微攝影下的花生殼造形。我們平常肉眼所看不到的造形，透過顯微鏡可以呈現出來。

（資料來源：第332頁，58.）

發現，這個小東西裡還大有文章呢！也就是說，雖然是極為細小的東西，但是透過顯微鏡，呈現出很大的面貌。這些例子告訴我們，自然界中的形形色色，都有它極大與極小的不同意義，科學上則以「巨觀」與「微觀」來稱呼。

巨觀與微觀還可以用來推測宇宙中的事情。比如說我們居住的地球，是與好幾個星球共同環繞著太陽運行，我們稱之為「太陽系」。以微觀來思考時，科學家發現物質中非常小的單位「原子」，也是如太陽系中的星球一般，環繞著「原子核」而存在。因此，科學家以巨觀的思考來推斷，在太陽系之外，也許存在著另一個如太陽系及原子般更大結構的星球群，與我們這個太陽系一起環繞著太陽或原子核一般的東西而存在著呢！

因此，大自然中必定仍然存在著太多太多我們肉眼看不到，或者是想也想不到的世界，隨著科學的進步，這些奧秘的世界將有可能一一的被開發出來，而此時，人們也藉著科學的進展，開發或創造了一些前所未有的造形，使得我們人類的生活環境處處都有千奇百態的造形面貌。以下便以我們生活四周中所看到的各種事物為例，並把它分成「自然造形」與「人文造形」等兩項，以「造形世界面面觀」來揭示存在於人們生活環境中的造形原理。

## 一、自然的造形

中國人有一句話，「天有不測風雲」，是在形容天氣的多變。自然界中多變的面貌，並不只是天氣而已，舉凡萬事萬物都有它的面貌。

比如「水」，我們天天都喝它，天天都用它來洗澡、洗髒東西。然而，湖中的水，因風吹而產生漣漪；因陽光照射而產生跳躍的反光，如鱗片一般。而噴水池中噴出的水，是水花；加上動作之後，為水舞。水中的倒影，使我們感覺到朦朧之美；下雨的水，如頭髮一般纖細。原本就沒有形狀的水，卻可以產生這麼多不同的面貌（圖81～86）；而這些面貌，我們平常都可以看得見，但是否曾經留意或思考過它們的存在與變化呢？

**圖81**

水的面貌之一：如鱗片般的反光。

81.

**圖82**

水的面貌之二：汽車板金上的露水滴。

**圖83**

水的面貌之三：水中的倒影，比實景更具有美感。

**圖84**

水的面貌之四：像髮絲一般的瀑布。

82.

83.

84.

85.

86.

**圖85**

水的面貌之五：如動態雕刻一般的噴水。

**圖86**

水的面貌之六：寧靜的湖水呈現出翠綠的色彩。

此外，隨著時間的流逝，自然界的生物也會跟著
產生各種變化，進而改變他們的面貌，例如許多鳥類
逐漸長大，披上美麗的羽毛；樹木的年輪是時間的紀
錄。若以一天的時間來看，早上開的花，到了晚上就
凋謝；早上和下午的陽光使陰影的位置改變，而影子

87.

88.

**圖87**

隨著氣候的變化，樹葉
也改變了它的色彩。

**圖88**

冬天的樹枝又給人蕭瑟
淒涼的感覺。

的形狀也跟著不同。若以一年的時間來看，春夏秋冬四季的氣候，使植物的枝葉從發芽到落葉，呈現不同的姿態。此外，許多岩石受到長時間的風吹雨打，也呈現出奇特怪異的造形（圖87～90）。

89.

90.

**圖89**
傍晚時分的雪景又是另一種自然的景觀。

**圖90**
自然物的蔬果也呈現出不同的色彩。

大自然中存在著許多變化，由於是自然形成的，因此稱之為「自然現象」。許多生物就在自然現象的影響下，摸索最適合自己的生存條件，並且慢慢發展出各自不同的形狀。比如海中游速很快的魚，身體必定為長條形；袋鼠因為後腳長，所以走起路來像跳的；鳥類由於身體輕、小，才飛得起來；植物中的闊葉木與針葉木，是分別生長在陽光與雨水供應量不同的地方。

最有趣的是，不論是哪一種動物，下的蛋除了大小不同之外，完全都是「蛋形」，相信這不是所有的動物事先商量好的吧！假使蛋可以是三角形的或是四角形的，那麼，母雞下蛋時，又會是一個什麼樣的情形呢？

自然界的事物雖然具有各種不同的姿態與面貌，但仔細加以觀察時，仍然可以發現許多共通的特徵，這些共通的特徵正可以用來說明存在於自然世界中的造形原理。

以下我們便把自然事物中許多共通的造形特徵加以整理出幾項，分別加以介紹。

## （一）對稱

原本為數學用語的「對稱」，在藝術上也被當做「美的形式原理」之一，在前面已加以介紹與討論。雖然「對稱」的形式種類可以分得很多，在此則以左右對稱的例子來加以說明。

左右對稱的自然造形，從植物到動物的例子可以說多不勝數，比如人體便是典型的對稱。圖91的葫蘆，是蔬果的一種，除了左右兩邊形成對稱的輪廓外，其曲線的構造也很美，像這種具有對稱形式的蔬果，只要我們稍微留意一下，生活中便可發現非常的多，我們甚至可以斷言，所有的動、植物身上都可以找到對稱的實例。

　　圖92的葉子，左一個右一個的按順序生長，而且緊密的結合在一起，形成堅實的結構；圖93的蕨類葉子，從大處看，是對稱的造形，從小處看也是對稱的造形，具有雙重的對稱；圖94的花朵，成兩兩相對稱，如張大的眼睛。這些都是左右對稱的實例，而且是非常特殊的「對稱」。

91.

92.

**圖91**
對稱的葫蘆形體，其大小的變化也可看成是數列的特徵。

**圖92**
左右對稱成長的葉子。

**图93**

具有雙重對稱現象的蕨
類葉子。

**图94**

兩兩相向成對的花朵,
具有非常完整的對稱
形。

93.

94.

## （二）圓形

　　幾何學是數學中的一門學問，圓形則是幾何學中人類最早發現的圖形。在自然界中，圓形的東西比比皆是，例如與人類的生活有密切關係的太陽、地球、月亮都是圓的。據說斑馬等在食物鏈中較弱的動物，碰到凶猛的野獸時，是聚集成圓形來抵抗的。大陸閩南的客家「圓樓」也是防禦敵人的考量而蓋成「圓形的樓房」。事實上，「圓」也是對稱的一種，在此，只是從「圓」的觀點來突顯自然造形的另一個特徵。

　　美麗的花朵，我們常常注意到它的花瓣，如果我們再細心的觀察它的構造時，便可發現它是呈圓形的結構生長（圖95）；而許多植物的葉子，也如花朵一般，雖然是具有如花瓣般的葉片，但整體看時，又形成了一個圓形的構造（圖96、97）。而圖98的仙人

95.

**圖95**
以圓形結構生長的玫瑰花朵。

掌，甚至成爲球狀的圓形，葉片上的針，似乎是經過安排似的成等間隔排列，成爲植物中極爲特殊的造形。

96.

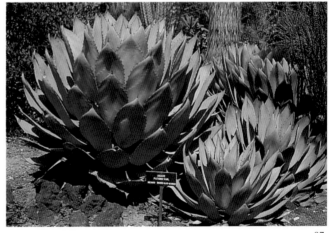

97.

**圖96、97**

圓形狀的植物，也是一種放射狀的形態。

98.

**圖98**

圓得如球一般的仙人掌。

## （三）放射狀

　　放射狀是一種對稱，同時也是圓形的構造，如圖95～97也可以說是放射狀構造的造形。此外，圖99～

99.

**圖99、100**

放射狀的葉子。

100.

100的葉子，雖然也可看成對稱或圓形的構造，但其放射狀的構造顯得更為突出，圖101的花朵也有相同的情形；另外如圖102的海洋生物，其身體上也以放射狀的造形顯現出獨特的形體。

101.

102.

**圖101**
放射狀的花朵。

**圖102**
放射狀的海洋生物。

## （四）平行線狀

嚴格的說，幾何學上的平行線是指兩條永不相交的直線，在自然的世界也可發現類似的構造，當然並不如幾何學上的平行線那麼的準確。

**圖103**
具有平行線條紋狀的金線竹。王星文（筆者學生）攝

**圖104**
平行葉脈的颱風草。

圖103的金線竹，在金黃色的竹桿上，出現了些許成平行線排列的綠色線條，並有粗細不同的變化，甚為美觀。圖104的颱風草，其葉子也成平行線狀的構造，此外，生物學上的平行葉脈植物，也說明平行線狀構造在自然世界的普通性。

103.

104.

94

## （五）單位造形

　　以上所介紹的圖例中，許多也同時具有單位造形的構造。一個整體的造形本來就是由部分的造形所構造，比如人體，是由各種不同的器官所組成，花朵是由各片花瓣所構成，因此，部分與整體的關係也是自然界中普遍的現象。在哲學的領域，有「物質的世界是部分等於整體、部分先於整體；生命的世界是整體大於部分、整體先於部分」的說法，比如一張沒有生命的椅子，是先有椅腳、椅背等部分，然後再組合成一張整體的椅子，而人一生下來便是完整的，若把器官分成若干部分，再組合上去時，生命也不可能恢復過來。在此所舉之單位造形的例子，主要是以其部分的形狀較整體更為明顯突出者，當然，這樣的界定仍然會存有模糊的地帶。

　　圖105的植物，其單位的造形似菱形，且大小相似的呈規則排列；圖106的魚，其身體上的點雖然是不規則，但具有圓點的效果，且呈不規則的排列。在人類的世界，這樣的造形是相當不可思議的，因為魚怎麼會自己生成這幅模樣呢？以上兩張圖例都是其單位造形的視覺印象非常強烈，並形成其整體的形象。

**圖105**

具有單位形結構的植物。許文馨（筆者學生）攝

**圖106**

具有單位圓形斑點的魚類。

105.

106.

## （六）數列

在數學中具有規則比例的「數列」（如前面「美的形式原理」之一「律動」中提到的「等差級數」與「等比級數」），由許多的數學家或生物學家所發現，在自然界的生物體構造上，也具有這樣的現象。如圖91的葫蘆，由大至小的形狀，就具有數列的變化，此外，如圖107的螺殼形體以及圖108的松果，由中間向外成規則性螺旋式漸漸變大，這之中也具有數列的現象。

107.

108.

圖**107**
呈數列渦形的螺殼形體。

圖**108**
具有數列漸變的松果造形。

## （七）碎形

碎形的英文是Fractal，是「自己相似形」的意思，換句話說，是指整體的造形與其單位造形是相似的，所謂的「相似形」，在數學中是指「形狀一樣，大小不一樣」，比如大圓與小圓，大正方形與小正方形等。

讓我們看一個「碎形」的例子。圖109在丫字的兩線尖端再寫成丫字，如此發展下去，可以成為一棵樹的造形，這形象讓我們聯想到插花時常用的「滿天星」植物（圖110），這種以「自己相似形」由大至小

**圖109**
「Y」字形的碎形，可以發展成樹的造形。原榮一／1983／資料來源：第332頁，45.。

**圖110**
滿天星植物的枝葉生長方式有碎形的結構。

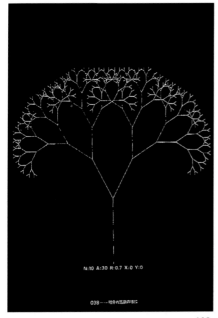

109.

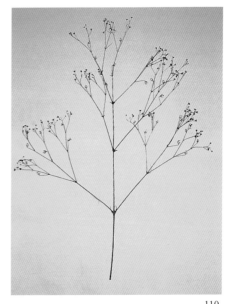

110.

發展的圖形，到了尾端便呈現出碎碎的感覺，翻譯成「碎形」確實很貼切。

　　電腦科學家發現，以「碎形」的原理設計的程式，可以模擬出自然界的現象與造形，如山脈、海岸線、地形、雲（圖111）等。其實，若仔細的觀察自然界的生物，也可發現「碎形」的現象。

　　如圖112的靈芝，其部分的形態與整體的造形也有相似性，圖113的珊瑚，其部分與整體也是相似的構造。也許「碎形」也是自然界中細胞分裂與生物成長的一種現象，因此，使用其原理透過電腦程式，對於自然景物的模擬，也自然能呈現出其真實的效果。

111.

**圖111**
電腦科技應用碎形原理表現的自然景觀。Richard Voss-IBM Thomas J. Watson Research Center／資料來源：第331頁，42。

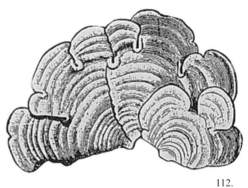

112.

113.

**圖112**

靈芝的形體也可看成
為碎形的結構。Alan
E. Bessette William K.
Chapman／1992／資料來
源：第332頁，54.。

**圖113**

珊瑚的形體也具有碎形
的結構。

## （八）不規則

　　依常理推論，自然界的東西，應該是沒有規則的，但卻出現了上述具有許多規則性的現象，難怪哲學家曾嘗試以「數」來解釋宇宙生成的道理（註6）。至於最符合自然造形的不規則現象，在自然界中存在的事實，更無需加以強調了，圖114、115以樹幹上所呈現的不規則裂紋來說明此一種現象，在其他種生物體上，所存在的不規則造形，也是非常普遍。

115.

114.

**圖114**
呈現出不規則形體變化
的樹幹，是最自然的造
形。

**圖115**
呈現出不規則形體變化
的樹幹自然造形。

註6：西方哲學家畢達哥拉斯看到許多事物中均存在「數」的規則性，而認為
　　「數」是世界的開始。畢達哥拉斯即「畢氏定律」的發明人。

## 二、人文的造形

　　人類生活在自然界之中，從依靠自然、利用自然，慢慢演變成改造自然。工業革命以前的人類，是依靠自然及利用自然的時代，工業革命以後，人類逐漸擺脫自然，進入改造自然的時代，而且此趨勢愈演愈烈，已經到了「破壞」自然的地步。

　　人類是自然的一部分，因此其行為配合自然的條件與現象而互動者舉目皆是，過去農業社會日出而作、日落而息便是一例，但是由於技術的精進，人類已經可以反自然而行，比如人工受孕、複製羊、填海造地等。不過，無論人類如何改造自然，到最後都要去思考如何解決人類自身生存的問題，這就叫做「人文」。

　　讓我們再一次仔細的觀察點、線、面存在於自然界及我們生活中的事物，可以發現以「點」與「線」為形體的自然物很多，「面」的形體卻很少，但是，人類生活、居住的東西，卻必須依賴許多「面」形體的東西，比如桌子、房子、衣服等，因此，人類只好利用「點」、「線」的材料組織成「面」的事物，於是在人文的世界，「面」的東西才呈現出來。所以，說到這裡，我們可以大膽的下判斷，那就是「自然界的東西以點、線的造形居多，人文的世界則以面的造形居多」。

　　人類雖然使用了許多的方法與技術創造了許多的新器具、新環境，但是，人類的造形感覺及其造形行

爲仍然與自然息息相關，這些例子如果是有形的，可以具體的呈現在造形本身，如果是無形的，也可寄託在造形上呈現出來，就像「白色」是不存在的，它必須是寄託在粉末、紙張或牆壁。以下便以有形的人文造形去訴說無形的原理，並從依靠自然到改造自然的過程中，訴說人文造形的產生。

## （一）平行線

在人文事物方面，圖116、117都是運用線的自然材料組合而成。舊社會或農村中，利用竹子的各部分爲材料所編成的籬笆，還有許多形形色色的面貌，把線的材料以平行的方式組合成的事物，從圖118的百葉窗與圖119的柵欄等兩圖例中也可看出其普遍性。

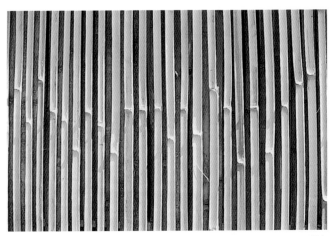

116.

圖**116**
具有平行線構造的人文事物，充分的發揮了平行線的功能。林佳慧（筆者學生）攝

117.

118.

**圖117～119**

具有平行線構造的人文
事物，充分的發揮了平
行線的功能。林佳慧
（筆者學生）攝

119.

## （二）垂直、水平

在造形藝術中，蒙得里安（Piet Cornelies Monderian，1872～1944）以垂直、水平的構圖形成他特有的風格，當時他提出垂直、水平的構圖是人類最為普遍的造形，可不是嗎？在我們生活的周遭，舉目所望都是垂直、水平的東西，比如桌子、房子、窗戶、架子…等，多不勝數。

從平行線的例子中，我們已發現除了具有平行架構的實體之外，也可以用心去領會那種「平行線架構」看不見的必然性，更白話的來說，平行線的架構有它必須使用或不得不使用的道理。與此同理，物體的垂直與水平架構，也可看出這種現象。

圖120的木頭，是以垂直、水平的方式堆疊而成的，假設把這些木頭用平行的方式來堆疊，那必定無法堆高，即使要堆高，也會成為山形，不只占面積，也可能會滑動。因此，垂直、水平的堆疊方式是最合理的，圖121的稻田，以垂直、水平劃分田地與耕作方式，也是人類在農業社會中孕育產生的偉大傑作，可方便於蓄水、耕作、收成、計算，人類總是可以在配合著自然的變化中尋找出因應之道。垂直、水平的架構方式便是這種產物的一項吧！

**圖120**

這些木頭要不是使用垂直水平的方式堆疊，是很難疊得這麼整齊。許文馨（筆者學生）攝

**圖121**

稻田使用垂直水平的分割是很科學及合理的方法。

120.

121.

## （三）單位形

　　「單位」也可以看成是一種「點」，它的組合不只可以成為線的形體，也可以形成面的形體。

　　利用泥土燒成的磚瓦，磚可以堆疊成為牆，瓦則除了可以做屋頂之外，也可以做窗戶，並有通風的效果（圖122）。圖123是明顯從單位個體（瓦）組合成線的形體，並又以此而成為整體的面（屋頂），是一個說明點、線、面相互關係的好例子。

122.

123.

**圖122**

由單位結合的窗子。施怡雯（筆者學生）攝

**圖123**

由單位結合的屋頂，是點→線→面發展的好例子。林佳慧（筆者學生）攝

## （四）圓形

　　圓形的構造在自然界中極爲普遍，在人文的世界亦然，圖124是舊社會中磨米的石磨，是人們在農業的生活中慢慢體悟出其目的與功能的結合而誕生，想想，如果不用圓，又能用什麼形狀呢！

　　想到圓形，就想到輪子（圖125），黃帝發明指南車是眾所皆知的常識，但指南車的輪子，又被應用在古代戰車且無往不利，卻往往被人們所忽略。人們使用輪子來搬運物體，或發展交通工具的歷史相當的久，可以說支配著整個人類的文明史，即使是噴射客機也仍然需要用到輪子的滑行，今後，諸如磁浮電車、升降直昇機等的交通工具可能會逐漸增多，但使用輪子的交通工具，仍然是非常基本的需求。

**圖124**
圓形的石磨是農業社會中重要的器具。

**圖125**
輪子不使用圓形是行不通的。朝食直已攝

124.

125.

## （五）放射狀

放射狀也是圓形結構，在自然造形的世界中曾敘述過。圖126的涼亭屋頂是放射狀成圓形的架構，圖127的廟宇屋頂，雖然是取自八卦的造形，但也是放射狀的結構，放射狀與圓形可說是一體的兩面。

126.

127.

**圖126**
放射狀的屋頂。許文馨
（筆者學生）攝

**圖127**
八卦形的廟宇屋頂，也
是放射狀的結構。施怡
雯（筆者學生）攝

## （六）各色各樣的人文造形

　　除了以上列舉的圖例之外，有許多各色各樣的人文造形仍然令人省思，可以用來說明人們如何適應自然、利用自然或改造自然，並進入更高層次的人文世界。

　　圖128、129是人們利用原始自然物製造的產物，是人類利用自然的例子。圖130、131是人們適應自然且在工業化體制下發展的產物，其中圖130的齒輪構造，可以節省人力，又圖131的水壩設計成弓形來抵制水流的壓力，這些都是為了使構造發揮到最高的功能而產生的人文造形。

**圖128、129**
人們使用自然的材料所製造的器具。

128.

129.

圖**130**、**131**

人們適應自然且在工業化配合下製造的事物。其中變速齒輪可節省動力，而水庫藉著發電則可產生動力。圖130／王星文（筆者學生）攝

130.

131.

**圖132、133**

石牆與鐵塊是人們配合
自然的施工並加以美化
的結果。圖132／郭美君
（筆者學生）攝，圖133
／林佳慧（筆者學生）
攝

**圖134、135**

人們模仿自然界植物形
態的施工，兩者皆是以
水泥加上油漆粉飾，製
造木頭的感覺。許文馨
（筆者學生）攝

　　此外，人們也從適應自然、利用自然的初衷，逐漸的創造出注入自己的精神及與心靈、情感相關的事物。如圖132的石牆與圖133的鐵塊都是配合自然界的施工再加以美化的結果。圖134、135則從利用自然、適應自然中反過來去創造（或模仿）另一個自然。圖136是人們注入了心靈的需求而創造之具有宗教意味的事物，又圖137的路燈與圖138的標誌，可以說是人們在人文的世界獨立運轉所創造的東西，此外，圖139的賭具，人們不但創造形體，同時也制定了一套遊戲規則，可以說是非常人文的人文造形了。

132.

133.

134.

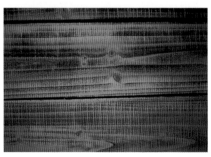

135.

136.

137.

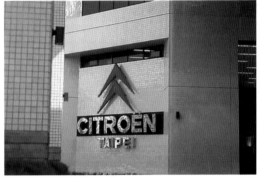

138.

**136**

人們注入了心靈的需求而創造之宗教
意味的造形物。

**137、138**

在人文世界中純人文的造形物：企業
標誌。圖138／尹慰慈（筆者學生）攝

**139**

賭具是人們創造了形體之後，又制定
一套遊戲規則之非常人文的造形物。

139.

如前所述，自然界中存在著許許多多的造形事物，而人造的人文事物，也充斥在我們生活的四周，這些事物對於一般人來說，往往視而不見，即使看了也毫無感覺，但對於一個敏感的或感受能力很強的藝術家或設計家來說，卻可以激起心靈的盪漾，進而激發其靈感，並成為創作的泉源。

　　談到「視而不見」，事實上，我們天天都是過著「視而不見」的日子，試想我們從早到晚，除了眨眼睛與閉目養神之外，眼睛都是睜開著，因此，每天看到的東西應該很多，可是，如果問今天看到了什麼時，我們卻答得很有限，這個原因分析起來，大概有兩點，第一點是因為外界的事物不吸引我們，第二點是因為我們不專心去看外界的事物。前者我們無法去控制，但是後者卻由我們的意識所主導，因此，為了使我們不至於「視而不見」，就必須專心的去看外界的形形色色。

　　有人說，「設計」是無中生有，哲學上，「無」是不能變成「有」，因為有了「無」，「有」才有意義。因此，換一個說法，我們以為「設計」是從「有」變得「更有」，或者從「有」變成另一個「有」，因此，如何掌握「有」，是設計創作的根本。此時，資料來源的豐富，以及培養善於觀察及利用資料的心靈，是重要而且也是必要的方法，藝術的創作，也應該是如此。

1. 何謂「巨觀」與「微觀」。

2. 請敘述水的各種面貌。

3. 請列舉幾個具有對稱造形特徵的自然事物。

4. 請說明「部分」與「整體」的關係。

5. 何謂「Fractal」？

6. 請列舉幾個具有垂直、水平之造形特徵的人造事物。

7. 請列舉幾個具有放射狀造形特徵的人造事物。

8. 請舉一些生活中「視而不見」的例子。

# 5 視知覺

「看」一般被當做是感官的問題，我們稱之為「視覺」，但是只有透過「看」並不足以讓我們看清外界的事物。當我們看外界事物時，在眼球後方的影像是倒立的，我們如何把它看成直立的呢？有研究者製造了一個把外界事物看成倒立的眼鏡給猴子戴上，剛開始，猴子竟然也倒立起來，不久之後可能是適應了，才正常的站立。當我們作夢的時候，眼睛是閉著的，為什麼在夢中，我們可以看到許多的事物，不只是造形，連色彩也是清清楚楚。這些例子告訴我們，「看」東西不只是用「眼睛」，同時還要用「腦」，用「腦」看東西，便是「知覺」。用眼睛看東西，會看錯，我們稱之為「錯視」，瞭解錯視的原因，把它弄清楚，或是把「看」的問題攤開來分析、討論，便是「視知覺」的內容（註7）。

## 一、方向

在平面構成裡，方向的運用可以使畫面充滿變化，也會產生不同的情感與效果。與方向最有關係的是長度，而長度又是線的存在必要條件，所以表現方向的效果，線可以充分發揮它的功能。至於長度與方向的關係，可以從人的例子上做個說明，例如當一個人站著不動時，使我們覺得他具有垂直於地面的方向，而當他橫躺時，雖然也是垂直的躺在地面上，但

---

註7： 一般討論「視知覺」的書，通常有群化、錯視、圖地反轉、矛盾立體空間等，本章則加上方向與消極圖形。在此並沒有特殊的學理根據，只是由於筆者個人的體會，認為它們性質相近，而把它們放在同一章來敘述。

由於身長的關係，感覺上卻與地面具有平行的方向。如圖140上方之A、B、C三圖，可由長度認知水平、垂直、斜等三種方向，但若把上圖改變成為下圖時，則由於長度、寬度一樣，又受到重力方向的影響，使我們覺得都是垂直的方向。

　　方向的種類，大致上可以分為垂直、水平、斜等三種，這三種方向的運用，幾乎涵蓋了所有現代化設計的產物，例如建築物的牆壁、門窗、柱子的結構，工業產品上桌椅、電化用品的造形，以及視覺傳達設計上的海報、包裝、廣告設計上的編排（Lay out）等都可以找到這三種方向被應用的例子。同時，這三種方向對於引起的心理效果與情感也各有不同。一般來講，垂直方向具有穩重、嚴肅、硬直、權威等性格，水平方向具有安定、和諧、寂靜、和平的感情，而斜方向則具有不安定、不確實、敏感，以及運動和富有變化的感覺。

**圖140**

A、B、C三圖，可由長度認知水平、垂直、斜等三種方向，但若把上圖改變成為下圖時，則由於長度、寬度一樣，再加上受到重力方向的影響，使我們覺得三者皆具有垂直的方向。

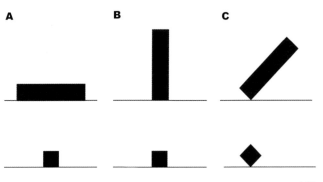

A　　　B　　　C

140.

雖然三種方向明確的各具備有不同的情感，但由
於構成方法的不同，各方向也會越過其本身的界限，
而造成了其他方向的效果，此時原本具有安定、寂靜
效果的水平線，也能造成曲線的效果（圖141），以此
類推，斜線、拋物線等的效果也都可以用這三種方向
的線來達成。此外，妥善的運用「方向」，也可以表
現運動或是速度感的視覺效果（圖142）。

141.

142.

**圖141**

水平線的構圖造成曲線的效果。黃欣怡（筆者
學生）／2004。

**圖142**

利用「方向」表現之富有運動感的作品。劉兆
祥（筆者學生）。

## 二、群化

　　當我們在觀賞運動會上的大會舞時，由於服裝色彩的不同，自然會把舞者分成幾個群體；或者在其他的團體活動中，由於帽子的不同，制服的不同，也可以使我們識別出某些人是來自同一個團體，某些人是來自另一個團體。這種認知事物與事物之間的相關性並加以歸類的情形，就叫做「群化」。

　　在自然界中，某些動物身上的保護色，因與植物或泥土產生群化現象，使要捕食牠的動物誤以為是植物或泥土的一部分。軍隊中的迷彩服，車輛、武器的偽裝等也是相同的道理。此外，在團體中以服裝的形式、色彩來區別階級，皆可以說是群化法則的應用。而醫學上檢查色盲的圖表，也是應用群化的原理檢驗我們眼球的功能是否喪失了辨色的能力。把群化的法則應用在設計上時，則有企業識別系統、色彩計畫、產品識別系統等。

　　有關「群化」及其他視知覺理論的探討，從1890年代起，一些完形（Gestalt）心理學家們曾做過研究，並對於其他的視覺問題加以探討，成為視覺設計上珍貴的文獻。產生群化的原因，大致可以整理以下數種：

1. 相同的條件：在各種不同的造形要素之中，如果有其中一項彼此相同者（如形狀、色彩、方向的相同）便會產生群化現象。

2. 類似的條件：雖然不具備相同的條件，若有類似的關連性時，也會發生群化的現象。例如我們把具有類似性質的資料歸納在一起的情形一般。在造形上，則可因形狀、面積的類同而形成群化現象（圖143）。

3. 圖形的完整性：所謂完整的圖形，當然是建立在我們日常習慣的圖形基礎上，例如圓形、三角形、正方形等，由於這些幾何圖形的完整性非常的強烈，因此，便可以達成群化，例如圖144，由於圓形與正方形的強烈完整性，使我們覺得對於A圖之點構成的認知，B圖比C圖更為強烈，此種現象便是「完形心理學」的基礎理論。

143.

**圖143**
以類似的面積達到了群化（大、小石頭各自成群）。

**圖144**
對於A圖的點構成，B圖比C圖的圖形完整性強烈。

A          B          C

144.

4. 圖形的連續性：具有連續性較優的相關個體也會產生群化，曲線由於弧度的優美成為連續性極優的圖形。例如在圖145中，對於A圖之點構成的認知，B圖比C圖更為強烈，這也是一種「完形心理學」的現象。

5. 距離的因素：多數個體聚集的圖形，距離接近者較易產生群化（圖146）。

6. 知識的因素：我們在書本上或者資訊報導上得到了很多的知識，在日常生活中得到了很多寶貴的經驗，這些知識與經驗可以輔助我們去判別事物而達成群化的現象；例如有幾個國家的人在一起，我們從膚色可以認知人種，也可以從服飾判別宗教的信仰。又例如水果商人也可依其平日接觸水果的經驗，把水果分成各種等級加以標定價錢出售。

**圖145**
對於A圖的點構成，B圖比C圖的圖形連續性強烈。

**圖146**
以距離近者達成群化，每三個成一群的例子。

A        B        C

145.

146.

# 三、錯視

錯視是指視覺上的錯誤現象，在前面章節中有稍為提到。我們藉著眼睛接觸外界的事物，被外界的事物誤導了，因而造成了錯誤的判斷。例如當我們坐在停在月臺上的火車裡面，如果旁邊的火車開動時，常常會誤以為是我們的車子往後退。又如開車的朋友或是坐在車子前排的人，當前面的車倒退時，也會誤以為是我們自己的車子在前進。

有些錯視與我們生活上的種種經驗知識有關，而這種經驗知識雖然有時使我們做了正確的判斷，但也會造成錯誤的判斷。例如，當我們看到冒煙的東西，通常會覺得很熱，其實冰也會冒煙，而有些油炸料理，雖然很燙，但是卻不冒煙（註8）。另外由於地域性文化的差異，也會造成錯視的現象。

以上所舉的例子是廣義的錯視現象，本節所要談的，主要是指經由感覺器官所引起的錯視。這裡的感覺器官，便是指我們的眼球。眼球是引起任何錯視現象中最直接的因素，沒有眼球「看」的功能，錯視便不會產生。眼球引起的錯視又可以分為以下三種：

1. 眼球的故障。例如：近視、亂視、色盲等均會導致我們錯誤的去認識事物。

2. 雙眼看時的錯視。我們知道兩個眼球之間有一段距離，由於這個距離使我們對於某些事物看得不夠清楚。因此，我們打靶時，通常是睜一隻眼閉一隻眼

---

註8： 相傳清朝乾隆時期，英國使節曾邀請大臣和珅吃飯，飯後以會冒煙的冰淇淋招待，和珅誤以為是燙食而遲遲不敢動手。隨後清廷為報大臣出糗受辱之仇，以燙而不冒煙的「芝麻球」招待，燙煞了這位英國使節。

來瞄準。而有些圖形，用單眼或雙眼看時，也會有角度的差異（圖147）。

3. 眼球沒有故障，同時也是用兩眼來看時，由於造形上的干擾或是色彩上的相互比較所引起的錯視。本單元所要討論的錯視現象，便是指這一種。

在平面造形的範圍裡，形的方向、位置、角度、大小及明暗等的對比現象均會引起錯視。色彩學的領域，色彩的對比、同化、融合等效果也是因錯視所引起的現象。古希臘建築風格的圓柱，為了補正外觀上的彎曲，特意在圓柱的輪廓線上施以輕微的弧線，使圓柱看起來更加堅固挺直，也是一種錯視的應用（圖148）。

十九世紀中葉以後，從心理學開始，有許多學者從事錯視的研究，根據各學術領域上的研究成果，產生錯視現象的圖形，大致上有以下數種：

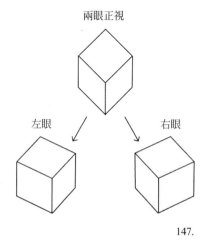

兩眼正視

左眼　　　　　　　　右眼

**圖147**

用單眼看時，角度會有些許不同

147.

126

1. 位置引起：例如上下同樣大小的圖形，上者會有大於下者的感覺（圖149），又如把一個長方形做三等分的垂直分割，則中間的部分由於受到兩旁擠壓的影響，會有較窄的感覺（圖150），前者如數字的8，後者如法國的國旗。碰到這種情形時，設計師通常會做視覺上的修正。

148.

149.

150.

**圖148**
為了補正外觀上的彎曲，特意在圓柱的輪廓線上施以輕微的弧線。

**圖149**
上下同樣大小的圖形，上者會有大於下者的感覺。

**圖150**
把一個長方形做三等分的垂直分割，則中間的部分會有較窄的感覺。

2. 曲線引起：圖151由於曲線的干擾，使得中間正方形的四個邊產生向內凹的錯視現象。

3. 線的交叉引起：當兩條線交叉而非直角時，會產生錯開現象。如圖152為1860年波更得魯夫（Johann Christian Poggendorff，1796～1877）所提出的圖形，交叉部分的上段與下段產生連接不上的感覺。

4. 對比引起：因對比產生的錯視現象，在造形或色彩上的例子很多，同時被討論的次數也非常的普遍，圖153的兩圖，由於四周圍繞著兩種不同大小的圓點，使中間相同大小的圓點，產生一大一小的感覺。

151.

152.

**圖151**

由於曲線的干擾，使中間正方形的四個邊產生了向內凹的錯視現象。（資料來源：第332頁，51.）

**圖152**

1860年波更得魯夫所提出的圖形，交叉部分的上段與下段產生了連接不上的感覺。（資料來源：第332頁，50.）

5. 分割引起：相同長度的線段，被細分後的長度感覺
   上會大於沒有細分的線段。感覺生理學家赫姆霍茲
   （Hermann von Helmholtz，1821～1894）曾經發表
   圖154的三種圖形，這三種圖形本來都是相同大小
   的正方形，由於被分割的方式不同，反而造成了高
   度與寬度不同的感覺。

6. 方向引起：由於方向的不同，具有相同粗細及長短
   的直線，垂直線會有長於水平線的錯視現象，此現
   象由實驗心理學家馮特（Wilhelm Wundt，1832～
   1920）於十九世紀所發現，讀者不妨自己畫兩條線

**圖153**
由於四周圍繞著兩種不
同大小的圓點，使中間
相同大小的圓點，產生
一大一小的感覺。
（資料來源：第332頁，
51.）

**圖154**
赫姆霍茲發表的三種圖
形，這三種圖形本來都
是相同大小的正方形，
由於被分割的方向不
同，而造成不同大小的
感覺。（資料來源：第
332頁，51.）

153.

154.

實驗看看，以此類推，由兩條相同粗細長短的線，垂直平分成T字時也有相同的感覺（圖155）。

　　以上是產生錯視的簡單分類，其他著名的錯視現象之例子也有很多，例如1861年赫林（Ewold Hering，1834～1918）所發表的圖形（圖156），中間兩條平行線受到斜線的干擾而造成了中間隆起的錯視。1896年馮特又發表了與赫林相反的錯視圖形（圖157），中間的平行線產生了中間凹下去的現象。而1889年繆勒利爾（Franz Muller-Lyer，1857～1916）所公開的圖形（圖158），原來是相同長度的線段，由於兩端連接的箭頭方向的不同，造成不同長短線段的現象。1913

155.

圖155
兩條相同粗細長短的線垂直平分成T字，平行的線段有較短的感覺。

圖156
1861年赫林所發表的圖形。中間兩條平行線受到斜線的干擾而造成了中間隆起的現象。（資料來源：第332頁，50.）

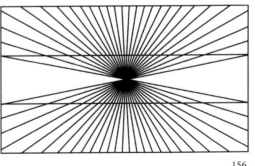

156.

年龐諾（Mario Ponzo，1882～1960）曾以鐵軌的例子
公開了錯視的圖形（圖159），在這圖形上，相同長度
的兩線段產生了上長下短的感覺。圖160也是相同的道
理，圖中相同大小的人物，有位於遠者較大而位於近
者較小的感覺。

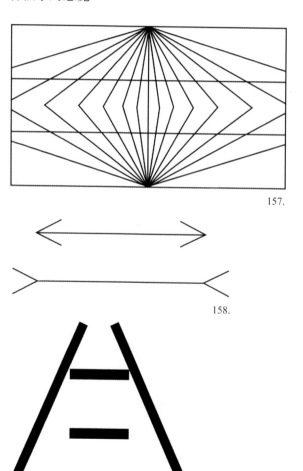

157.

158.

159.

**圖157**

1896年馮特發表的錯視
圖形。中間的平行線產
生了中間凹下去的現
象。（資料來源：第332
頁，50.）

**圖158**

1889年繆勒利爾所公開
的圖形。原來是相同長
度的線段，由於兩端連
接的箭頭方向的不同，
造成不同長短線段的現
象。（資料來源：第332
頁，50.）

**圖159**

龐諾於1913年公開的圖
形。在這如鐵軌的圖形
上，相同長度的兩線段
產生了上長下短的感
覺。（資料來源：第332
頁，50.）

為什麼會有錯視？是我們的眼球受到了圖形的干擾而產生生理結構上的變化嗎？還是腦的活動所造成的？目前各領域的學者還在研究中，做為一位設計者，若能事先瞭解錯視的現象或原因，便可適度的加以視覺修正。此外，若能把錯視的現象，巧妙的活用在視覺藝術及設計的創作，則能創作出有創意的作品（圖161、162）。

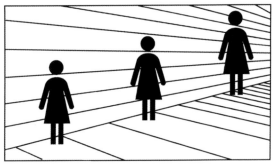

160.

**圖160**

由於透視的關係，使得相同大小的人物，變成了位於遠者較大，而位於近者較小的錯視感覺。（資料來源：第332頁，49.）

**圖161**

利用錯視原理創作的陶藝作品。茶壺、茶杯的表面由於曲線造成了凹凸的立體感效果。1985年外貿協會優良手工藝展／林品章現場拍攝。

161.

162.

圖162
此作品由於線的規則粗細變化，眯著眼睛看時背景底色有漸層的明度變化錯視效果。王瑞卿（筆者學生）／1999。

## 四、圖與地

　　畫面的構造，通常可以分爲圖形的部分及背景的部分，圖形的部分一般稱爲「圖」，而背景的部分稱爲「地」。圖和地之間的識別，本來是非常單純而且又具有顯著分離界限的，例如當我們在畫靜物寫生時，水果或花卉等靜物的部分成爲圖，而靜物背後的牆壁成爲地（背景）。因此，概括的說，「圖」一般都在前，而「地」一般都在圖的後面。但是在幾何圖形的構成上，由於幾何圖形不像靜物具有實質與具體的形象，同時圖與地之間又沒有明確的界定，因此，圖與地的探討也成爲造形中一項重要的課題。關於圖與地的區別，針對容易成爲圖的原因探討，經過整理之後，大致有以下幾點：

1. 位於畫面中央的圖形。
2. 小圖形比大圖形容易成爲圖。
3. 在畫面中具有特異或不同性質的圖形。
4. 輪廓線爲凸狀（即外張）的圖形。如圖163之A圖比B圖容易成圖。
5. 具有相同寬度的圖形，如圖164之A部分（白）比B（黑）部分較容易成爲圖。
6. 左右對稱的圖形如圖165之白色的部分是對稱的。
7. 重複出現的圖形。
8. 群化的圖形
9. 具有動感的圖形。
10.過去曾經看過或是印象深刻的圖形。

圖**163**

輪廓線爲凸狀（即外張）的圖形（A圖）較容易成爲圖；B圖好像是在一張白紙上挖了一個洞，黑色的部分像是背景（地）。

圖**164**

具有相同寬度的圖形，A部分比B部分較容易成爲圖。本書重繪／資料來源：第332頁，51.。

圖**165**

左右對稱的圖形，白色部分較容易成爲圖。

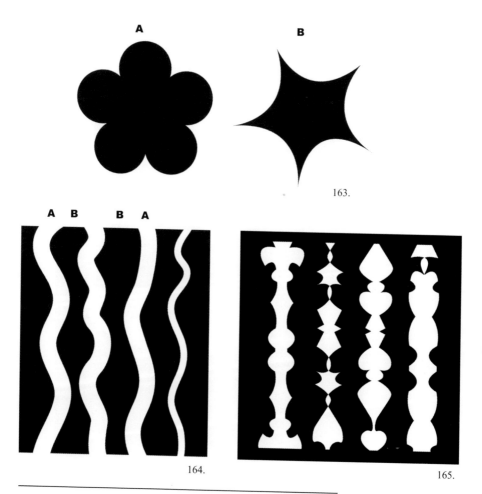

163.

164.

165.

135

原本清清楚楚的圖與地，有時候又由於造形的位置、方向、大小及構成方法的不同，也會出現使我們感覺圖地不分現象。這種有時為圖，有時為地的現象，就叫做「圖地反轉」現象。

　　關於圖地反轉現象的研究，最早應該是魯賓（Edgar John Rubin，1886～1951），他的「魯賓之杯」是圖地反轉圖形中，一件膾炙人口的作品（圖166），黑色部分是兩個側面的臉，白色部分是杯子（或稱為蠟燭臺）。圖167之側臉（白色部分）與鼻子（黑色部分）也是一幅有趣的圖形。此外，有幾位藝術家也發表了一些這方面的作品，例如圖168是歐普藝術家瓦沙雷利（Victor Vasarely，1908～1997）的作品，看起來是類似「井」字形的黑色圖形，但當視點移至正方形的白點時，則又產生了正方形和圓形

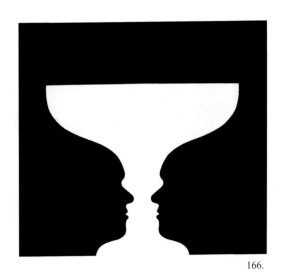

**圖166**

1915年魯賓的作品。黑色部分是兩個側臉，白色部分是杯子。（資料來源：第332頁，50.）

166.

重疊的現象了。荷蘭的藝術家艾雪（Maurits Cornelis Escher，1898～1972）的作品「天空和水I」（圖169），為其1938年發表的木版畫作品，利用飛鳥與游魚的造形漸變，造成上下圖地的反轉現象，由於飛鳥與游魚的聯想，使上下之背景部分，產生了天空和水的印象。

　　產生圖地反轉的現象，從魯賓的作品例子中可以發現，當圖地交接的輪廓線在圖、地的任何一方都可以形成具體的實物形象時，圖地會造成反轉的現象。圖地的對比愈強時，則其區別就愈明顯，若圖地之間的比例愈接近時，就容易產生反轉的現象，也就是面積大的容易成為地，而面積小的容易成為圖，若兩者面積接近時，就容易產生圖地反轉的現象了。

**圖167**

側臉與鼻子也是一幅有趣的反轉圖形。楊寶璇（筆者學生）。

**圖168**

1959年，瓦沙雷利利用類似「井」字的黑色圖形與正方形的白點產生了圖地反轉的現象。（資料來源：第333頁，64.）

167.

168.

**圖169**

艾雪1938年發表的木版
畫作品「天空和水I」。
（資料來源：第333頁，
60.）

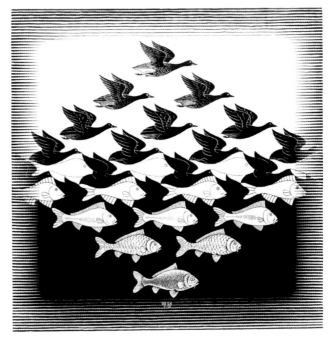

169.

138

# 五、矛盾的立體、空間圖形

　　「矛盾的立體、空間圖形」是指二次元的平面作品中，在某固定的視點下成立的立體感圖形，當此視點轉移至另一個部分後，則這一部分又成立了另一種立體感的圖形，而原來的立體感圖形便消失了；或者是乍看之下完全合理的空間配置，仔細觀察時，卻發生種種不合理與矛盾的現象。這種顧此失彼、出現與消失的反轉現象，若想把它製做成實際的立體形態或是空間配置時，卻又是不可能的事，因此又被稱為「不可能的圖形」。由於這類的圖形，可以發展成為具有多重意義的圖形，所以又稱為「多意義的圖形」。關於這方面的探討，可說是圖地反轉現象的一種延伸，從完形心理學以至視覺藝術的領域上，皆有豐富的成果。

　　首先可以從瑞士的礦物學者奈克（Louis Albert Necker，1786～1861）開始談起，1832年當他在做結晶圖形時，發現了立體圖形的反轉矛盾現象，於是發表了圖170的圖形，當我們的視點在此圖上的虛線兩端移動時，會發現在注視上端時，成為一個上端在前的立方體，而注視下端時，又成為下端在前的立方體了。1858年，德國物理學家秀雷達（H. Schroder）發表如階梯的矛盾立體圖形（圖171），如果我們把這兩圖形灰色的部分輪流看成在前面時，則這個階梯面便發生了朝上及朝下的兩種矛盾現象。參照這種視點移

動的原理，一些藝術家們也把它應用在創作上，而構成一幅有趣的畫面，如圖172的和尚，若把此圖倒過來看，也可以成為另一種有趣的造形。艾雪於1955年完

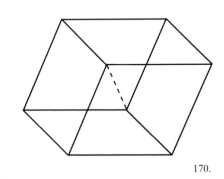

170.

**圖170**

1832年奈克所發表的矛盾立體圖形。當我們的視點注視虛線上端時，成為一個上端在前的立方體，而注視虛線下端時，又成為下端在前的立方體。（資料來源：第332頁，50.）

**圖171**

1858年秀雷達發表的矛盾立體圖形，如果把這兩圖形灰色的部分輪流看成在前面時，階梯面發生了朝上及朝下的兩種現象。（資料來源：第332頁，50.）

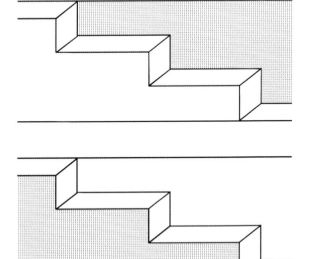

171.

成的石版畫「凹面與凸面」（圖173），正如其名稱一般，是一幅凹凸矛盾的空間造形，整體看時，是非常不合理的組合。像這種矛盾立體圖形之探討，在1929年及1930年左右狄索（Dessau）時代的包浩斯造形大學裡也成為關心的課題，這時有關完形心理學（Gestalt Psychology）的文獻提供了這個學校有力的研究資料。大約1930年，包浩斯的成員阿爾伯斯（Josef Albers，1888～1976）身為歐普藝術（OP Art）的運動者之一，也利用幾何圖形創作了一些這方面的作品，如圖174、175為阿爾伯斯的矛盾立體圖形。

具有矛盾立體感效果的圖形，其產生的原因。大致有下列幾點：

172.

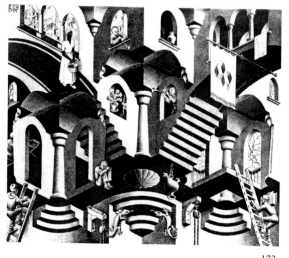

173.

**圖172**

此和尚若倒過來看時，可以成為另一種有趣的造形。（資料來源：第331頁，38.）

**圖173**

艾雪於 1955年完成的石版畫「凹面與凸面」，畫面的每一部分均有其存在的可能性，但整體的看時，卻是非常不合理的組合。（資料來源：第333頁，60.）

141

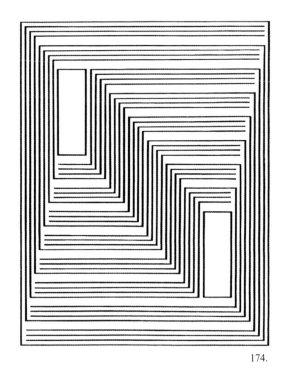

174.

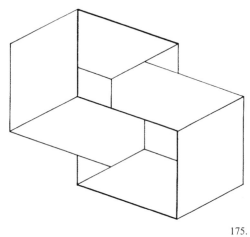

175.

**圖174**

1942年阿爾伯斯的矛盾
立體形。（資料來源：
第333頁，66.）

**圖175**

1957年阿爾伯斯的矛盾
立體形。（資料來源：
第333頁，66.）

1. 透明性：透明性可以使我們看到後面的輪廓線，就像奈克的結晶圖形一樣，造成了前後的矛盾效果。
2. 斜線：斜線具有表現立體感的特殊功能，同時斜線暗示著各種不同角度的視線，具有多重意義的表現特性，因此可以發展成不合理的造形。
3. 光源：由於光源的方向與角度之不同引起明暗的變化，若巧妙的予以應用，對於凹下或凸出、向前或退後等矛盾的立體效果也可以表現出來。

　　除了以上三種因素之外，當我們在觀看矛盾的立體圖形時，必須把注意力集中於圖形的某個部位，然後想像視點的方向，則矛盾的交互現象便會出現了（圖176）。

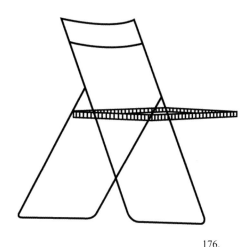

176.

**圖176**
讓我們集中注意力，先把左邊的椅腳看成前面，然後再把右邊的椅腳看成前面，如此交互的看，椅子便可形成兩種透視方向。陳光大（筆者學生）／1984。

## 六、消極圖形

　　兩點之間，由於視線移動可以產生線的感覺，視線非實際的線，而是因視覺動向所產生心理的線，也就是本節所要談的「消極圖形」，而實際存在的圖形，便稱為「積極圖形」。

　　消極圖形的產生，原本並非由我們的意識所形成，而是造形表現練習中，由於構成元素（點、線、面）之間的間隔關係及其他的表現方法，使得產生實際存在的積極圖形之外，也產生了消極圖形，並影響整體的構成效果，或補助積極的圖形成為更有變化的整體性造形效果。在「點、線、面」中，曾經提到點的線化與線的面化等問題，也是消極圖形的一種現象。

　　把無數的點排成一直線，便形成了虛線。四個點可以排成一個正方形，許多的點可以排成一個圓形（圖177）。把一條完整的直線切斷成數截，則切斷的

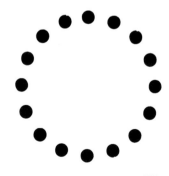

圖**177**
許多點排成了一個圓形。

177.

144

部分形成了消極的點，若巧妙的運用這些消極的點，再配合群化關係又可以形成線，由於線的連續性，又可以形成完整的幾何圖形或是具象圖形，如圖178便是消極的點構成了蝴蝶的形狀；此外，圖179是利用折線點的連續性形成了中間若隱若現的圓形。

　　除了以上的例子之外，以下幾個現象也可以列為消極圖形。

1. 光滲現象：「光滲」（Irrediation）現象的產生通常是出現在具有交叉線構成的圖形上，是由明度對比及邊緣對比所引起的。如圖180，在垂直與水平的白色交叉點上出現了黑影的感覺。又如圖181，把此圖拿至距離60公分處看時，各交叉點上也會形成白點的感覺，同時點與點的連續關係，造成了平行線的效果。

**圖178**
消極的點構成了蝴蝶的形狀。陳靜宜（筆者學生）

**圖179**
折線點的連續性形成了中間若隱若現的圓形。張淑貞（筆者學生）

178.

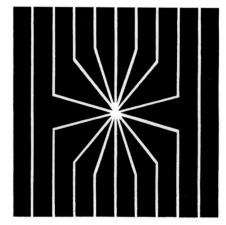

179.

2. 主觀的輪廓線：主觀的輪廓線是完形心理學操作的理論基礎。由於我們對於完整的圖形具有強烈的主觀意識，因此，會把一些畫面上的構成要素組合成另一種消極的完整圖形。如圖182，雖然沒有實際畫出正方形，但也可以看出正方形浮現的感覺，當此正方形浮現時，正方形的四個角產生了較白的對比現象，圖183為此原理的應用。又如圖184的A，可以看成B、C、D等可能性，經調查，看成D圖的可能性比較強烈，因此，被隱藏的部分就成為主觀輪廓線所產生的消極圖形了。

主觀輪廓線的認知，又與環境、教育程度、職業的不同而有所影響。例如生物學家經年研究生物，對於動植物間細胞的形狀及組織狀態等有較熟悉的概

**圖180**
在垂直與水平的白色交叉點上出現了黑影的感覺。

**圖181**
此圖拿至距離60公分處看時，各交叉點上會形成白點的感覺。

180.

181.

念。其他如生長在非洲的未開化土著，由於地域性
與文化素養的不同，也會形成主觀輪廓線的圖形認
知現象。

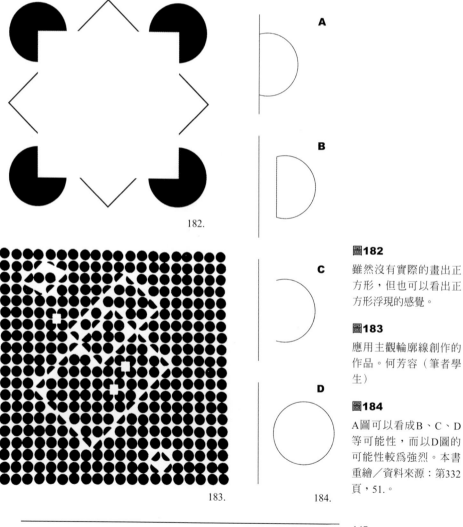

182.

183.    184.

A

B

C

D

**圖182**
雖然沒有實際的畫出正
方形，但也可以看出正
方形浮現的感覺。

**圖183**
應用主觀輪廓線創作的
作品。何芳容（筆者學
生）

**圖184**
A圖可以看成B、C、D
等可能性，而以D圖的
可能性較為強烈。本書
重繪／資料來源：第332
頁，51。

3. Moire：取自法語的moiré，是指「波狀的紋樣」的意思，英文又有稱做「Silk Water」，通常在兩種有規律的圖形重疊之後，會產生如旋轉紋樣的圖形，以及具有律動感或是速度感的迷樣圖形效果。如圖185是兩個同心圓圖形的重疊。圖186則為應用Moire效果設計的卡片。

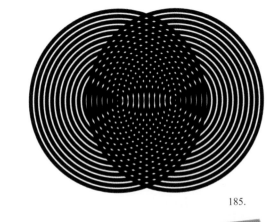

185.

186.

**圖185**
由兩個同心圓圖形重疊而成的Moire效果。

**圖186**
應用Moire效果設計的卡片。

148

由於基本圖形的種類及重疊方式的不同，所產生的Moire效果也會不同，例如點與點的重疊，直線與直線的重疊、曲線與曲線的重疊等。如果把重疊角度的變化裝置馬達做360度旋轉連續控制的話，則Moire效果便會隨著馬達的運作而改變，並成為一件運動的作品了。瞭解了消極圖形的原理之後，便可應用以上所列舉的各種方法與現象來做理性的思考與創作。

1. 所謂的「方向」，通常有幾種？並請簡述之。

2. 請敘述造成「群化」的原因。

3. 何謂「錯視」？造成「錯視」的原因通常有幾種？

4. 何謂「圖地反轉」？造成「圖地反轉」的原因通常有幾種？

5. 請簡述比較可以形成「圖」的條件有幾種？

6. 請舉例說明「矛盾的立體、空間圖形」。

7. 請舉例說明「消極圖形」。

8. 請解釋「光滲現象」、「主觀輪廓線」、「Moire」。

ART
DESIGN

# 6 造形效果

一幅風景畫或是人物寫實畫，是在二次元的畫面上畫出自然的形象，使得觀賞者在看此畫時，產生類似三次元的空間或實物的效果（圖187）。這種由繪畫構成要素所產生之三次元的空間或是如實物的效果，可以使觀賞者組織個人的視覺經驗，因而形成所謂的欣賞行為，在繪畫上是屬於一種普遍且正常的現象。

　　本章所要討論的「造形效果」，也是指在二次元的畫面上使觀者產生三次元或四次元的視覺效果，但並非自然再現或是寫實的繪畫，而是以純粹的幾何圖形或色彩抽象的構成所造成的視覺效果（註9）。

**圖187**

具有空間感及實物似效果的風景畫。林品章／2000／水彩。

187.

---

不過，這些造形效果的產生，同時也須具備造形的組織性與秩序性才有意義，也就是說，當我們把各種造形要素構成一個畫面時，各種造形要素之間的組織，必須達到某種程度的秩序及調和感，換句話說，還必須追求畫面的美感。二次元的平面構成中，表現三次元、四次元的視覺效果，是現代造形教育的內容之一，使學生能夠瞭解在平面的構成中也具有各種表現的可能性，可以豐富畫面及給予我們特殊的感覺。本章把這些造形效果分成立體感、空間感、透明感、運動感、量感（Volume）、質感（Texture）等六個項目加以敘述。

## 一、立體感

具有長度、寬度及高度的形態，我們稱之為立體，例如立方體、長方體、圓柱體、圓錐體等。換句話說，所謂的「立體」，就是實際上占有空間的實體。而把這些立體的形態，利用各種技法表現於平面的畫面上時，我們稱之為「立體感」。例如當我們在練習石膏像素描時，除了要求輪廓的正確之外，最先要達到的效果，便是立體感，而其表現的技法主要是著重於明暗的處理。美術課程中，表現立體感的效果是非常普通的要求。

那麼，利用幾何造形及色彩又如何表現純粹的立體感效果呢？首先我們必須思考立體的形態包括有哪些？一般來說，立體的感受可以分成半立體的浮雕

（Relief）、圓柱形的立體、圓球的立體、方塊的立體以及其他形狀的立體等（圖188），只要對於立體感有所認識，就可以感受到立體感，同時也可以表現出來。

　　把具有長度、寬度、高度等三次元的物體表現在平面時，通常與透視具有關係，而表現透視又必須使用斜線，如圖189之A的圖形，若使用斜線成為B時，便具有透視的效果，而產生了立體感。利用點表現立體感時，點的大小及點與點之間的疏密關係可以產生立體感（圖190）。而以線來表現時，線的間隔及粗

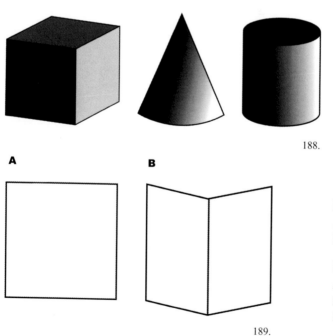

188.

A

B

189.

圖188

具有立體感的各種造形。

圖189

A的圖形若使用斜線成為B時，便有透視的效果，而產生了立體感。

155

190.

**圖190**

朝倉直巳利用點的大小
與點與點之間的疏密產
生立體感。（資料來
源：第331頁，38.）

**圖191**

線的間隔及粗細若能配
合漸增的方法，可以造
成圓柱的立體效果。陳
獨蕾（筆者學生）／
1997。

191.

細的運用上，若能配合漸增的方法，又可以造成圓柱的立體效果（圖191）。當然不論是斜線、水平線、垂直線、曲線，只要利用線的粗細、長短及間隔的疏密等，也同樣可以表現立體感的效果。以面表現立體感的方法又較點、線更為豐富且容易多了，利用面的構成時，若能配合明度的漸層變化，也能表現優美的立體效果（圖192）。

192.

**圖192**
面的構成配合明度的漸層變化，表現優美的立體效果。沈美吟（筆者學生）／1995。

## 二、空間感

　　空間感和立體感具有某些共通性，因為立體的存在，便意味著空間的存在，因此，往往表現立體感的造形，同時也具有空間的效果；不同的是，立體感通常只注重個體的立體效果，而空間感則以多數的個體來表現畫面的深度與空曠的感覺。

　　什麼是空間感？就像一張風景畫有遠山、田野、民房、樹木或是加上一些人物等等，這些景物的安排組合，可以使畫面產生空間效果時，我們通常稱之為「空間感」。

　　產生空間感的首要條件，是前後的距離關係，換句話說，當造形要素之間產生了前後距離的關係時，便會造成空間的感覺。利用前後的距離關係來表現空間感的方法很多，重疊往往是畫面上不可避免的現象。當重疊發生時，我們可以體會到完整的圖形在前，而部分被遮住、不完整的圖形則感覺在後（圖193），於是形成了空間感。如果是線的重疊，線的粗細也能表現出空間感，一般來講，粗線感覺在前，而細線感覺在後（圖194）。使用點的構成時，由於近者較大，遠者較小的道理，點的大小也能輕易的表現出空間感（圖195）。在色彩學中有所謂的前進色與後退色，利用色彩也可充分的表現出空間感。

　　前面提到「透視」的表現與立體感有密切的關係，事實上，「透視」本身就是空間的另一種解釋，其他與透視具有相似性的如放射狀及漩渦狀等，都

具有空間感的視覺效果。而利用空間感來表現平面設
計物時，由於具有「太空」的聯想，還能產生科技感
（圖196）。

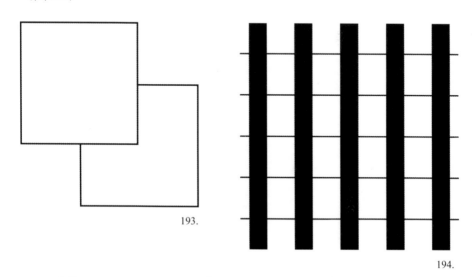

193.

194.

195.

### 圖193

當重疊發生時，完整的
圖形在前，不完整的圖
形在後，因而形成空間
感。

### 圖194

線的重疊時，粗線感覺
在前，而細線感覺在
後。

### 圖195

大點在前，小點在後，
充分表現出空間感。

**圖196**

利用空間感來表現的平
面設計物具有科技感
（電腦繪圖國際會議入
場卷）。

196.

## 三、透明感

　　我們知道立體的存在占有空間，因此立體感和
空間感往往同時被表現在一張作品中；而透明感和空
間感也因為具有共同存在的條件，所以能在具有透明
感的作品中感覺到空間的存在，而這個共同存在的條
件，便是指構成要素的前後距離關係，因為透明感的
產生，必須具備兩個前後重疊的構成要素，而前後的
關係便是形成空間感的必要條件。

　　具有透明感的物體，容易使人聯想到玻璃、塑
膠布、絹、紗、水等，而這些具有透明性的物體，也
必須互相或與另一種物體重疊時，才能顯現出其透明
性，換句話說，透明性必須以透明物背後的物體來襯
托，例如當透明物為玻璃時，透過這面玻璃我們可以
看到對面的物體或圖案，又若透明物為透明色紙或其
他半透明素材時，也會使透明物的背後物體、色彩及
造形產生另一種特殊的效果，而呈現這些不同程度及
變化的透明效果，可以使造形的面貌更富有趣味性。

　　造形上，細密線條的組合，由於具有半透明的
特性，似乎是表現透明感最容易利用的圖形之一（圖
197），錯開的造形技法，也具有表現透明感的功能
（圖198）。透明感又有完全透明和半透明等不同的
視覺效果，只要想像透明的實際狀態，在兩物重疊的
部分加減明度或是兩色混合，透明感也容易表現出來
（圖199、圖200）。

198.

197.

**圖197**

錯開可以表現透明感的
效果。黃思淇（筆者學
生）／2005。

**圖198**

細密的線條表現的透明
感。黃慧寧（筆者學
生）。

**圖199**

具有透明感的作品。胡
瑀庭（筆者學生）／
1999。

199.

200.

圖**200**

具有透明感的平面設計
作品。傅銘傳／2005。

## 四、運動感

　　通常所謂運動的造形表現，是指在三次元（長、寬、高）外再加上「時間」的要素，所以又稱為四次元的表現方式。具有實質運動的藝術，稱為機動藝術（Kinetic Art），而刺激眼球使產生動感的藝術則稱之為歐普藝術（Optical Art）。在現代藝術中，也有不少藝術家或設計家們不斷的發表有關運動的造形作品，有的是利用空氣的流動造成作品的運動，也有的是利用馬達的轉動來使作品運動。此外，與運動有關的藝術，又有電影、舞蹈、戲劇等。

　　容易使人與運動發生聯想的通常有飛機、汽車、奔馬、飛鳥、流水等，把物體的運動現象記錄在平面上顯然也是表現運動感的方法之一，例如把行駛中的汽車，透過照相機的記錄，由於汽車的移動造成影像的模糊，因而產生了一種運動感。記錄光的軌跡也有運動的感覺（圖201）。另外以我們的手握住筆桿在紙

**圖201**

紀錄光的軌跡也有運動的感覺。陳慧珍（筆者學生）／1985。

201.

164

上任意的快速書寫，也可以表現出手的運動感覺，例如我國書法的行書、草書都有運動感。而在平面構成中，利用點、線、面也可以表現動感的作品（圖202、圖203）。

202.

圖202
圖202
利用點表現的動感作品。黃彥翔（筆者學生）／2004。

圖203
利用線表現的動感作品。黃麗儐（筆者學生）／1998。

203.

在美的形式中提到的律動（Rhythm），也有和運動感具有部分的共通性。「律動」的運動感通常具有節奏性，是一種週期性的反覆或漸增現象，而這些現象可以在運動的過程中表現出來。此外，曲線、放射線、漩渦線等也具有運動感。利用構成要素本身的特性及構成方法所表現的運動感，有時候會有程度上的不同，當運動的感覺達到某種程度時，也會使我們感受到「速度感」。

提到了速度感，在美術史上也有許多具有速度感的作品，例如十九世紀畫家傑利柯（Theodore Gericult，1791～1824）的作品「耶普森的賽馬」（圖

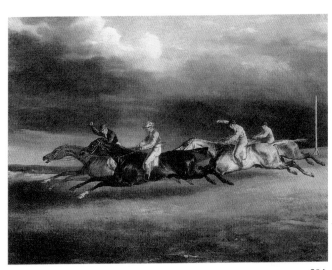

**圖204**
畫家在馬的姿態上做了一些誇張的表現以強調出速度感。傑利柯／耶普森的賽馬／1821／資料來源：第332頁，53.。

204.

204），畫家把眼睛捕捉到的速度感作了一些誇張的
表現。而未來主義的魯梭羅（Luigi Russolo，1885～
1949）的作品「一輛汽車的動勢」（圖205），也表現
出汽車的速度感。從這張畫中，我們可以發現汽車運
動的方向和構圖本身的方向一致時（皆為左右的水平
方向），可以產生速度感，此原理可以運用到其他的
平面設計上。

205.

**圖205**

從這幅畫中可以體會到汽車的速度感。魯梭羅／一輛汽車的動勢／
1912～1913／資料來源：第329頁，15.。

## 五、質感

我們以石膏素描的練習為例來說明，在練習的要求上，除了在對光影現象的描寫上可以表現出立體感外，從背景的處理上，也可以表現其空間感；而在對物體的描寫上，由於描寫技巧的精練，還可以表現出物體本身特有的感覺，例如素描的題材如果是石膏的話，看起來便像個石膏，如果是人體的話，就有肉體的感覺，像這一類的效果，我們稱之為「質感」，有人稱為「肌理」或「物肌」。英文的Texture（質感）是由Textile（編織物）而來，編織物，如毛線衣、地毯、手帕等，由於編織方法的不同而擁有各種不同的「肌理」（圖206）。

更清楚的說，「質感」便是材質感，本來是指觸覺上的感受，例如當我們的手接觸到金屬時，我們有堅硬、冰冷的感覺，而接觸到纖維的東西時，則感到

**圖206**

富有原住民色彩的編織物。

206.

柔軟、輕、溫暖等的感覺，像這一類的觸覺感受，在我們的日常生活中不斷的發生，因而成為一種經驗，記憶在我們的腦中，當我們再看到類似的東西時，便喚起這些記憶，不需經過觸覺就可以感受到相同的感覺了。在此我們所要談論的「質感」，主要是指視覺上的感受，而這種感受往往與過去的感官經驗具有聯想作用。

把範圍更縮小的來說，質感又特別指物體表面的感覺，這種感覺，使我們聯想到其他的物體，或以粗糙、細膩、輕重、冷熱、乾濕、軟硬等來說明，這些表面的感覺，依其程度上的不同，也會使我們產生愉快或不愉快的心理反應，並形成美與不美的感受。在設計的領域，建築是最常看到利用材質表現質感的設計（圖207）。

207.

**圖207**
建築是最常看到利用材質表現質感的設計。

在設計教育中，有關質感的探討與練習，除了繪畫上所習用的技法之外，還有很多的方法可以利用，例如剪貼、轉印或是活用各種不同的紙材及工具等等，另外，不同的技法、顏料也是值得我們去嘗試的。如何把觸覺感受成功的表現為視覺感受，有關造形、材料及色彩等的運用，必須下不少的功夫去實驗（圖208、209、210）。

**圖208**

具有編織物質感的電腦繪圖作品。林品章／1983。

208.

209.

210.

圖**209**

線也能表現出具有質感
的作品。林曉蘋（筆者
學生）／1987。

圖**210**

具有質感的作品。林君
潔（筆者學生）

## 六、量感

　　量感，通常是指對象的大小、物體的厚度等，也可以說是實際上占有三次元的空間，並且具有「體積」者。量感和質感一樣，本來也是由觸覺來感受，通常用在雕塑上，不過在視覺上也同樣可以感受出量感（圖211、圖212）。

　　量感似乎與前面提到的立體感有相同之處，如果把這兩者給予區分的話，「立體感」為：凡是具有立體之感覺者，不論其大小、厚薄皆可包括在內，並且有明顯且具體之立體感效果者。至於「量感」則為：不特別強調其立體之具體效果，而在於表現出圓厚、粗大等等感覺者。因此，只是線條的粗細或者是線條的弧度等也可以表現出量感。由於表面的粗糙或是其他各種不同質感效果，雖然是平面的，但也能感覺出量感。而圓弧線具有肥厚的感覺，對於量感的表現似乎較具效果（圖213）。

**圖211**
具有量感的立體造形。
劉雅玟（筆者學生）／
1996。

**圖212**
具有量感的立體造形。
程靖文（筆者學生）／
1998。

211.

212.

要從平面中感覺出量感，首先，必須瞭解三次元的立體空間中，哪些東西具有量感？一般來說，塊狀的東西通常具有量感，例如一塊山東大餅，具有絕對的量感（註10）。一支棒球棒，雖然是長條形，但從球棒的打擊部位也可以看出量感，而原始土著的雕刻，樸拙而混沌，也可表現出量感。臺灣的民俗器具上經常看到的罐、甕、罈等，體大而嘴小，也能看出量感。即使是半立體的浮雕，由於光影呈現的明暗效果，也能表現出量感。一隻大鯨魚有量感，細長形的小魚就感覺不出量感。大輪船有量感，小快艇則感覺不出量感。跑車也感覺不出量感，但是有些黑色又具有圓弧曲線的轎車也有量感。平面的構圖表現使人聯想到具有量感的實體時，通常便會具有量感的效果（圖214）。

213.

圖213
圓弧線有肥厚的感覺，可以表現量感。林筱玲（筆者學生）

註10：　所謂的「絕對」，是指在沒有比較之下所呈現的樣態，也可以解釋為非常單純、沒有雜質的。「絕對」一詞在藝術、哲學中常被使用。

以上對於各種造形感覺的體會，一方面可以訓練我們敏銳的感受力與觀察力，二方面可以把造形感覺在平面的作品中充分的表現出來，使作品更為豐富。此外，有了這些技術與心得之後，還可以在動畫、電影的表現上加以運用，使作品的視覺性更多樣及更具有藝術性。

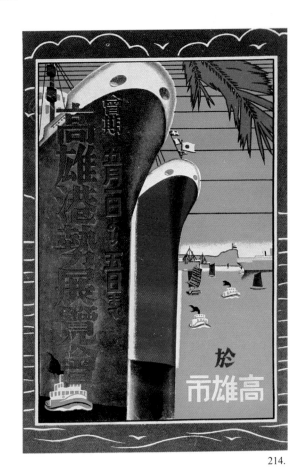

214.

■214
高雄港勢展覽會海報是一幅具有量感的海報作品。

## 複習

1. 請解釋「立體感」，並說明如何表現「立體感」？
2. 請說明如何表現「空間感」？
3. 請說明產生「透明感」的條件與方式有哪些？
4. 具有實質運動的藝術，稱為什麼藝術？而刺激眼球使產生動感的藝術又稱之為什麼藝術？
5. 請解釋「質感」。
6. 請超脫本章的例子，簡述什麼樣的感覺是「量感」。

# 7 造形與藝術

在第一章的敘述中，我們曾提到「造形」有廣義與狹義的分別，而狹義的「造形」，通常是指具有藝術性的評價者，此外，我們也以一個單元概略介紹了「造形藝術」，藉此說明「造形」與「藝術」的密切關係。

事實上，我們翻閱許多關於「造形原理」的論著，均有很大的部分是以藝術創作的作品做為其整理造形原理的題材與對象，本書也是如此，而為了使本書的論述呈現得比較有系統，乃嘗試藉著本章的內容為下一章之「造形藝術中的造形原理」做鋪路的工作。

不過，談到「藝術」，又有所謂包含文學、音樂、戲劇、電影等的八大藝術，它們與造形的關係，或許也可勉強的找到一些，但總是不如以「造形」突顯其特徵的繪畫、雕塑來得更為密切，因此，本章乃以廣泛的「藝術起源說」開始，再談到真正觸及到造形原理的造形藝術。

## 一、藝術的起源

「藝術」是如何開始的？何時開始的？沒有人能夠說出標準答案。凡是談到「起源」的事，都要追溯到很久很遠，因此，多少都有猜測推論的成分，就連「藝術」兩字，也是近代人們才發明的字眼，遠古時代的人們，有許多被稱為「藝術」的行為，其實，那時候的人們並不知道，也不認為他們是在創造「藝術」。

有關「藝術」的起源，根據藝術學者們的推測，有許多的說法可以採納，其中比較有代表性者，有「模仿說」、「遊戲說」、「裝飾說」、「表現說」等。

持「模仿說」的學者認為，人類天生就有模仿的能力與衝動，他們舉出不只小孩子的行為差不多都與模仿有關，就連大人也有種種的行為均可看成是模仿。人類創造的許多繪畫或雕刻，也都有把自然的事物維妙維肖的加以模仿重現的情形，諸如畫人物、畫風景、畫動物、畫植物等，這樣的行為，藝術學者們稱之為「模仿自然」，因此，繪畫、雕塑也被當做是一種模仿的藝術（圖215～218）。一直到了二十世紀初期，人類才從模仿自然的依賴中脫離，創造出與自然物無關的幾何造形藝術。

持「遊戲說」的學者們也認為，遊戲是人類天生的本能與衝動，他們舉小孩子為例，認為小孩子在遊

**圖215～218**

小孩子在小小的年紀時便把從自然中觀察到的事物記在腦中，畫畫時，自然而然就把腦中的形像表現出來，且隨著年紀的增長與經驗的歷練，而有不同的表現層次。圖215／林均穎（5歲）／1997；圖216／林育瑩（9歲）／1997；圖217／林均穎（5歲）／1996；圖218／林育瑩（10歲）／1997。

215.

戲中充滿著創造的行為（圖219）。他們又舉落後地區
的未開化人為例，認為這些未開化人在遊戲中創造了
音樂、舞蹈或繪畫、雕塑。

216.

217.

218.

圖**219**

幼稚園常以遊戲的方式
來訓練小朋友的各種協
調能力。

219.

「裝飾」也被認為是人類天生的本能與衝動，比如小孩子藉著遊戲而有一些模仿的行為，而這些行為具有裝飾的意義，未開化的人們或原始人，在吃飽睡足之後，多餘的精力，除了花在狩獵、遊戲之外，也有許多的裝飾行為，如他們在洞窟的岩壁上畫畫（圖220），或在自己的身體上做紋飾，此外，他們在自己的衣物或器具上也經常會畫上一些裝飾的圖形，即使到了現代社會，人類的「裝飾」行為並沒有絲毫的減少（圖221），這些都被當做「裝飾說」的依據。

至於「表現」，本來上述的三種說法，都可以看成是人類的「表現」本能與衝動所引起，不過在此所說的「表現」，主要是指人類情感的表現，比如喜怒哀樂等，有時用比較直接的方式，有時則使用比較含蓄的方式，人們為了表達這些情感，例如一些未開化人或是文明地區的原住民，為了表達「愛」而使用唱歌或身體語言，於是演變成詩歌、音樂、舞蹈等。

**圖220**

法國舊石器時代拉斯克洞窟畫是原始時代的洞窟畫，也是一種裝飾行為的表現！（資料來源：第331頁，33.）。

**圖221**

臺灣原住民現在的手工藝品（手環及筆袋），其色彩非常富有裝飾性。

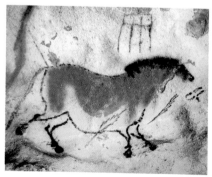

220.

221.

## 二、藝術表現形式的改變

　　這個部分主要來談談「美術」的表現形式，換句話說，這裡所談的「藝術」，是指「美術」，其內容泛指繪畫與雕塑，也是一般被稱為「造形藝術」的主要內容。

　　這裡所指的「形式」，並不是一般「美的形式原理」中提到的「對稱」、「平衡」、「比例」等形式，而是站在「自然」與「人文」的位置來觀看及分析「美術」表現的「形式」，此「形式」或者可以稱之為「樣式」、「面貌」，但似乎都不足以立竿見影的說清楚，我們還是以下面的敘述來使之明朗吧！

　　假如我們採用上述藝術的起源是源自「模仿自然說」，那麼，人們很長的時間在繪畫與雕塑的表現都與自然相關，人類總是依靠自己的感官，特別是視覺感官接觸外界的事物，即使是透過其他感官，如觸、嗅、聽覺所獲得的訊息，也會轉化成視覺，並成為一種「經驗」，然後利用「經驗」做為認知與判斷各種事物的依據，人類自古以來建立知識的系統，總是脫離不了感官的因素。

　　但是，除了感官，我們還具有綜合感官分析或組織的能力，這就是心智的活動，比如瓦特看到水蒸氣而想到動力，牛頓看到蘋果落地而想到地心引力，都不只是單純的視覺感官而已。

　　在美術的表現形式上，起初人類從模仿自然的本能中，取自然體裁，自我訓練模仿自然的能力，使其

逼真的表現出來，這樣的作品，我們稱之爲「寫實」
的表現（圖222）。當然，這是純粹以技法的結果呈現
來說明，若涉及內容，諸如反應當時社會百態的題材
作品，也被看做是一種「寫實的」表現。因此，繪畫
上所謂的「寫實主義」便具有上述兩種的意義。如果
繪畫的表現是以追求「寫實的重現自然」爲目標時，
在「畫得像」的前題下，加上過去常有師徒相授的習
俗，若非美術史專家，實在很難立時辨別哪一張畫屬
於哪一個人的風格。這樣的創作方式，一直持續到
十九世紀中期以後，才開始有所改變。

　　本來由人創造的東西都可以稱之爲人文的產物，
美術當然是人文的產物，但是，如果我們跳進美術的
圈子裡去看美術時，可以發現，人文的層次是有差別
的，這種差別說明了從「模仿自然」的描寫進入純人

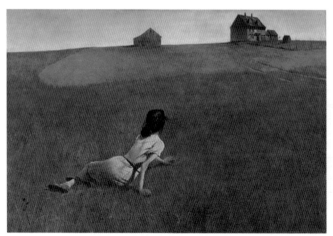

222.

圖222

寫實的繪畫。魏斯
（Andrew Wyeth，
1917～）／克莉斯汀娜
的世界／1948。（資料
來源：第329頁，8.）

文創作境界的過程。十九世紀的「印象派」便是此一改變的轉捩點。

　　印象派的畫家們，為了捕捉瞬間的視覺印象，畫風景時，必須到戶外進行，並且還要在光線即將改變前完成。此外，受到牛頓光學理論的影響，認為光線是由各種色光混合而成（圖223），於是印象派畫家摒棄了使用黑色，即使畫陰暗的地方也不用黑色，以使色彩達到鮮明感，例如著名的印象派畫家梵谷（Vincent Willem van Gogh，1853～1890），曾經不用黑色畫了一張夜景「路旁的咖啡座‧夜」（圖224），並因此興奮的寫信告訴他的妹妹說：「其中沒有一點黑色的夜色圖，只有美麗的藍色、紫色與綠色，四周是藍白的硫黃色與檸檬黃，由此畫成明亮的夜色使我樂可不支」（註11）。由於不用黑色可以表現黑夜，而使得印象派的理論被認同。從到戶外捕捉大自然瞬間光影以及摒除黑色的繪畫理論看來，印象派可以說把「模仿自然」發揮到最高點。

**圖223**

光線經過三稜鏡後可以分出各種色光。（資料來源：第332頁，46.）

223.

註11：西洋美術全集（III），光復書局，第35頁，1975。

當印象派的畫家走出戶外，對大自然做細心的觀察時，每個人所觀察到的現象不見得是完全一樣的，這種結果自然也會影響到畫家的思考與表現。因此，印象派因為畫法及觀點的不同，而有「後期印象派」、「新印象派」或「點描派」等的區分。我們看

224.

圖224

梵谷／路旁的咖啡座·夜／1888。（資料來源：第329頁，10.）

印象派許多畫家的作品，大致上都可以從繪畫的風格中指認出畫家的名字（圖224～226）。換句話說，繪畫理論的建立與畫家個人風格的形成，到了印象派時期，可以說是比較明顯的起點。

印象派之後的「野獸派」、「立體派」（圖227～229），不僅在色彩的使用上更為活潑，在造形的變化上也呈現出更為寬廣的空間，然而，即使如此，題材上仍然沒有擺脫對大自然的依賴，只是較印象派不同的是他們從完全追求大自然光影的變化，逐漸的把大自然的景物透過畫家的觀點加以變形或分解，另一個更明顯的現象是，由於對自然物的變形與分解，使得畫面的構成或對景物的描寫很有變化，但造形上則顯

**圖225**
印象派因畫法及個人觀點的不同而有不同的風格，如莫內、高更、秀拉、塞尚都是印象派中非常有個人風格的畫家。莫內／日出、印象／1873／資料來源：第333頁，62。

225.

得簡化了許多。從形式上來看，印象派介於「自然」的寫實表現與「非自然」的人文層次之間的改變過程，而這樣的過程，已經在「自然」之中加入了更多「人文」的東西，走入更富有「人文」的層次，成為一個橋梁或媒介，對於純粹人文層次的「幾何造形藝術」誕生與發展奠下了基礎。

226.

圖**226**

高更／瑪利亞啊！我向您致敬／1891／資料來源：第329頁，10.。

189

227.

## 圖227～229

野獸派與立體派的作品，雖然用色大膽活潑，造形也富有變化，但在題材上仍沒有擺脫大自然的依賴。圖227／馬蒂斯（野獸派）／舞蹈／1910／資料來源：第329頁，11.；圖228／畢卡索（立體派）／三樂師／1921／資料來源：第329頁，15.；圖229／布拉克（立體派）／圓桌／1929／資料來源：第329頁，10.。

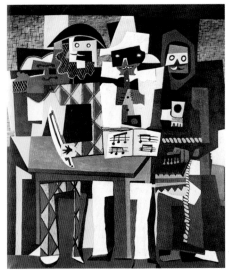

228.

229.

## 三、幾何造形藝術的誕生

「人類的生命是如何產生的？」「為什麼會有大自然？」「宇宙到底有多大？」人類為了尋找這些問題的答案，透過「觀察」的方法累積了許多的知識。人類經常以自然為師，許多的學問是與自然共生共存的情況下產生的。比如說，古埃及的尼羅河經常氾濫，每次氾濫過後，便把田地界限沖毀，埃及人為了重新畫分田地，於是發展出幾何學。

二十世紀以前，人類都以模仿自然的方式來畫畫，繪畫的對象都是自然的事物。上美術課時，我們畫過風景、人物、花卉、水果，這些都是自然的事物。二十世紀以後，才開始使用幾何造形來創作藝術，並且依據數學的原理創造了許多著名的繪畫與雕刻。使用三角板、圓規練習繪圖及換算面積、體積的方法，便是幾何學。這些原來屬於數學的功課，卻可以用來創作藝術，是不是很不可思議呢？

談到「幾何造形藝術」，便會想到蒙得里安（Piet Mondrian）的垂直水平分割繪畫或是康丁斯基（Wassily Kandinsky）的點、線、面理論（圖230～231），他們兩人的創作理論基礎容後再述。現在讓我們來思考，為什麼人類的創作過程要經過很長的依賴自然模仿，到了二十世紀初期，才誕生以幾何造形為主的純粹繪畫表現？

**圖230**

蒙得里安／黃藍的構成／1921／資料來源：
第331頁，32.。

**圖231**

康丁斯基／結合／1932／資料來源：第329
頁，7.。

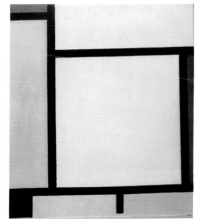

230.

231.

從前述後期印象派以來的創作形式看來，寫實的表現經過印象派、野獸派、立體派等的發展，可以看出造形簡化的過程。在此我們提出人類在工業技術與人文思想的發展中所呈現的跡象，來說明幾何造形藝術誕生的原因。

十八世紀，西方歷史上有兩件重大的事情發生，一為法國大革命，另一為英國的工業革命，這兩個歷史事件均給予西方社會思想及生活上很大的衝擊，其影響與發展，持續到十九世紀中葉以後更為成熟，而使人類的生活更加方便。法國大革命打破專制與特權，人民要自由與民主，其影響普及於歐洲後，也間接促使了社會主義、共產主義的發生。而工業革命帶來大量生產與大量促銷，除了破壞了舊社會的產銷結構之外，也促使產品的規格化。此外，大量生產又促使資本的集中，於是發展成為資本主義的社會。說是「巧合」也好，思想上的社會主義、共產主義，與資本主義因大量生產需求而衍生的規格化，正好與幾何造形的特質具有密切的關係。

幾何造形是世界共通的造形，只要依照幾何學的定理，不論是世界上的哪一個地方，均可以畫得出來，這一點與社會主義、共產主義的本質甚為相當。而資本主義社會為了使產品配合大量生產，必須在生產過程中把零件加以規格化，而要規格化也就必須要使用到幾何造形。因此，到了二十世紀初期，人們心裡想的、眼睛看的，均具有相當的一致性，由此用

來說明幾何造形藝術誕生的原因，筆者提出這樣的推論，並認為應該是具有相當程度的參考性。

　　人類知識的形成，通常是先透過感官獲得經驗，然後再進入理性思考的層次，到了二十世紀初期，眼睛所看到的都是由幾何造形所構造，這樣的刺激，對於以幾何造形做為創作基本要素而架構的理論體系，應該是非常自然而然的反應。荷蘭的新造形主義、蘇俄的構成主義、德國的包浩斯等，雖然在不同的地點，但都在相近的時間形成，且具有共同的造形理念，均可以用來說明幾何造形藝術的誕生與工業化社會具有密切之關係。此外，蘇俄的構成主義成員曾參與共產主義的國家建設，而包浩斯設計學院因具有社會主義（或世界主義）的傾向與希特勒的國家主義相違而被迫關閉，上述的事件似乎說明了幾何造形的普遍性與社會主義的共產性、世界性等具有一致的看法。

## 四、抽象藝術與造形教育

　　第一章中已對「造形教育」有所討論，在此則談談抽象藝術與造形教育的關係。由於在造形教育中，經常是以摒棄具象寫實的描寫為原則，因此其造形發展的成果，往往被當做是抽象藝術，以下我們便為此再做一些申述。

　　「抽象」一詞，雖然在日常生活中，非常普遍的被使用，通常碰到「看不懂」或「聽不懂」的事物時，我們會說「很抽象」，因此「抽象」往往被用來比喻不易理解的東西，如「你說的話太抽象了……」。不過，在國語辭典中，對於「抽象」的解釋並不抽象，「從個別的、偶然的不同事物中，分析出其共同點的思想活動，與具體相對」（註12），這句話是針對哲學的領域來做解釋。另外「從多數事物，抽出共同點而成一個新觀念，這種心意作用，叫做抽象」（註13）。文字上的解釋「抽象」雖然很清楚，但是，從以上的敘述來看造形藝術時，由於分析或抽出共同點的思想活動或是心意作用，有見解的不同與層次的差異，比如抽出的動作不夠時，仍保有原事物的特徵，而抽出的動作太過時，可能完全沒有原事物的形象了。因此，「抽象藝術」是「把自然界的事物分析其共同點或抽出共同點而成的一種藝術表現」，或「不以自然的具體事物為基礎之藝術表現，也就是一種純粹的造形藝術」，前者仍然保有自然物

---

註12：國語辭典（第四冊），台灣商務印書館，第3758頁，1981初版。
註13：國語新辭典，光田出版社，第267頁，1981。

的形象，後者或許會延伸出對自然物的聯想，但已失去了自然物的形象，且其創作也不受自然物的依賴。由於「抽象」一詞，給人「看不懂」的感覺，因此，「抽象藝術」，往往是比較偏向後者的認知，而書中所談的抽象藝術也主要以後者為主。

為什麼「抽象藝術」常會引起人們有看不懂的聯想呢？這是因為過去我們的造形教育一直是以美術教育中的描寫教育為主要訓練的方式，由於我們在學校中接受的美術教育，都是以訓練寫實的描寫技巧為主，因此當我們碰到抽象造形時會望之生畏。萊茵哈特（Ad Reinhardt，1913～1967）曾說：「寫或是談論抽象畫要比任何其他種類繪畫來得困難，因為抽象畫的內容不是物體或故事，而是繪畫動作的有形表現。因此那些未曾接觸過應用線條、色彩、空間結構及空間關係作畫的人，在瞭解抽象畫時，就有困難」（註14）。

換句話說，如果以抽象的感覺為訓練之主要內容，並普及的實施於一般人時，那麼當人們看到了抽象藝術時將不致於望之生畏，對於抽象藝術的欣賞應該是可以達到的。目前筆者在實施「基礎設計」的課程時，均秉持這樣的觀點。

把抽象藝術的創作與欣賞導入造形教育中，主要是訓練學生對於造形、色彩、材質感的客觀感覺，假使學生能夠超然而客觀的去面對造形、色彩、材質感等問題，或養成可以獨立思考解決這些問題時，對

註14：顧家鈞，美國繪畫中的幾何圖形，雄獅美術雜誌152期，第81頁，1983。

於往後隨著社會需求或因個案之不同而千變萬化的問題，也將可以應付自如。當然，從廣的方面來看，美術的教育也有與造形教育共通一致的地方，只是由於兩者在教育方法與要求上不盡相同，對於未來應用於造形創作的發展上，也必然會有所不同。

上述對於造形感覺的超然性與客觀性的說法，可以藉著幾位著名抽象藝術家的自述或經驗中，體會出其精神之所在。

在康丁斯基的創造生涯自述中，有這麼一段小插曲：「在慕尼黑的時候，有一次我在畫室裡體驗到一種不可思議的光景。薄暮正在消失，我剛畫完畫，帶著畫箱回到家裡。我陷入沉思中，仍然在想著我剛才所畫的作品，這時我突然看見牆上的一幅畫，異常的美，有一種內在的光輝閃爍著。我楞了一會兒，然後走近這幅神秘的畫，我看見的只是形和色，因為我無法認清畫的是什麼？我猛一看才知道它原來是一幅我自己的畫，只是被倒置了。次日晨，我試圖回憶昨日薄暮的那種印象，但是只有部分成功。甚至再把那幅畫倒掛時，我還是能認出其內容，於是我才肯定的了解，物體的形象損害了我的繪畫」（註15）。

此外，康丁斯基曾提到：「有兩件事帶給我很深的體驗，給我一生留下深刻的印象。一件是在莫斯科舉行法國印象派畫展中，我看到莫內的『乾草堆』（圖232）；另一件是在莫斯科宮廷劇場聽了華格納的歌劇帶給我的感動。……，看到了莫內的『乾草

註15：何政廣，康丁斯基，藝術圖書公司，第172頁，1980。

堆』，突然使我真正發現什麼才是繪畫。……只覺得這幅作品欠缺明顯的對象，但全體畫面卻很完整，它不只感動人，甚至在人們記憶中，在無意識中，刻畫不可磨滅的強烈印象」（註16）。

皮耶・蘇拉吉（Pierre Soulage，1919～），也是著名的抽象畫家（圖233），在他的創作自述中，曾提到林布蘭的一幅水墨畫給他很深的影響（圖234）（註17），蘇拉吉描述林布蘭的這幅畫說：「整幅畫的筆觸充滿力與美，這令我相當著迷，我喜歡這幅畫所呈現的筆觸之間的關係及其所產生的節奏。如果你把畫中女人的頭部遮住的話，透過畫的形式、空間及節奏，整幅畫就變成了一幅生動的抽象畫了。若是露出女人的頭部，整幅畫又變成了具象畫。就我個人而言，我喜歡將它視為抽象畫更勝於具象畫」（註18）。

**圖232**
莫內／乾草堆／1891／
資料來源：第333頁，
61.。

232.

註16：同註15，第170頁。
註17：此林布蘭應該不是畫夜巡圖的林布蘭，因為時代背景不同。
註18：蘇拉吉回顧展簡介，臺北市立美術館編，1994。

以上兩位名藝術家的自述說明了一件事，那就是，作品本身具有其獨立性。作品中的構成要素，包含造形、色彩、質感等均訴說著一種感覺，不需要藉著某種具體的事物形象來傳達，為此，幾何抽象藝術家蒙得里安曾說過：「繪畫就是一件物體，它本身有其存在的權利，不需畫家再進一步的敘述」（註19）。

■**圖233**
皮耶・蘇拉吉／構成／1966／資料來源：第329頁，15.。

■**圖234**
林布蘭／半蹲的女人／水墨畫／資料來源：第330頁，19.。

233.

234.

而我國旅義大利抽象畫家霍剛（1932～）（圖235），也曾在「自說自話（畫）」中，有類似的說法：「畫要看，不能敘。可以想，但要看怎麼想。如果你想的跟『作品本身』無關，那是你的事。那麼你永遠是你，我也永遠是我，只要你能跟我的畫扯得上關係，那麼你捧也好，罵也好，那眞是『有你的呢！』，結果，你也只是捧，只是罵或無關痛癢，可是『我還是我』」（註20）。

　　以上所述，可以看做是「造形教育」結合「抽象藝術」的基礎理論。

**圖235**
霍剛的抽象畫作品。
（林品章收藏）

235.

 註20：霍剛，自說自話（畫），雄獅美術雜誌236期，第152頁，1990。

## 五、抽象藝術的標準

　　由於人們常常看不懂抽象畫，因此，常有「亂畫」的誤解，其實不然，一幅好的抽象畫，仍然要花上畫家許多的心力與思考。（圖236～237）

　　蒙得里安的作品，雖然看起來像是簡簡單單的分割，但是研究蒙得里安作品的學者認爲，假使把分割畫面中的線條任意的移動時，總覺得畫面看起來沒有原作那般的好。這似乎說明了蒙得里安的垂直水平繪畫，是經過嚴密思考的結果。蒙得里安的垂直水平繪畫雖然簡單，但他這種風格的形成並不是突然的，早期的蒙得里安，素描技巧不僅過人，水彩、油畫也相當的傑出，而且也曾歷經了野獸派、立體派等畫風影響（圖238～241）。蒙得里安之所以創造出劃時代革命性的垂直水平繪畫，過去優越的繪畫基礎並不是必然及直接的原因，因爲當時有很多的畫家有跟他相同的經歷與條件，主要是因爲他對於繪畫形式的思考，給予他對造形語言的看法有其與眾不同的卓見。

　　智慧與創意是很重要的，科學家往往因爲碰到身旁的一些意外事件，或是實驗中的一些偶然狀況，而成就了他們的發明，這種情形在科學上通常被稱爲「機遇」，但是能看穿機遇，懂得什麼樣的偶發事件才是有意義、有價值的，就必須具備有高人的科學眼光與修養，否則世界上那麼多的科學家，天天都有偶發事件，爲什麼成功的事件與人物卻是那麼一點點呢？因此，有一位獲得諾貝爾獎的

236.

圖**236**
岡察洛娃（Natalia Gon-
tcharova，1881～1962）
1913年的抽象畫作品。
（資料來源：第333頁，
65.）

圖**237**
蕭勤（1934～）／1988
年完成的抽象畫。（林
品章收藏）

237.

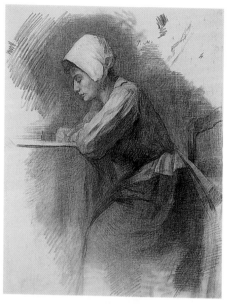

238.

圖**238**
蒙得里安1890年的素描
作品「Girl Writing」，
有很高的寫實功力。
（資料來源：第331頁，
32.）

圖**239**
蒙得里安／森／1989～
1900／水彩／資料來
源：第331頁，32.。

239.

**圖240**

蒙得里安1908年受到野獸派影響之人物畫「少女像」。（資料來源：第331頁，32.）

**圖241**

蒙得里安1911～1912年受到立體派影響之靜物畫「有壺的靜物Ⅱ」。（資料來源：第331頁，32.）

240.

241.

科學家曾說：「一個偉大的科學家必須要有偉大的科學觀」。牛頓看到了蘋果落地而引發了他地心引力的想法，這就是一個偶發事件，但是看過蘋果落地的人必定還有很多吧！

蒙得里安認為，人是生活在有地心引力的世界，因此認為垂直線與水平線是世界最普遍的造形，於是他便使用了垂直線與水平線來做畫，懂得這些道理的人一定很多，但是為什麼不用它來畫畫呢？蒙得里安也認為幾何造形是世界共通且最普遍的造形，因此以它所表達的繪畫，也是人類共通及最具有普遍性的繪畫。

抽象藝術的產生，造就了抽象的造形語言，康丁斯基曾說，一個「點」放對了位置就會令人愉快，反之不然。說明了抽象藝術有其語言，可以表達情感或令人產生情感。抽象藝術的語言，雖然並沒有固定的形式，不過，說穿了，也不外乎是形態、色彩、材質（材料）等及其之間的組合與運用罷了，這三者一般又被稱為造形的三要素。

但是，「抽象意念的形成」與「抽象語言的傳達」之間仍有距離，換句話說，一個人有了抽象的意念，並不表示他就能藉著抽象的繪畫（抽象的語言）來傳達他的想法。藝術家完成一件作品，就好像是父母生下了兒女一般，兒女也有其基本人權，做父母的不可違反人道的加諸於兒女。假使一個人完成了一件

作品，然後隨便把一些造形或色彩冠上富麗堂皇的意義，並且訴諸文字引導人們閱讀，我想，如果造形與色彩會說話的話，它們會抗議的說：我沒有這樣的意思啊！我沒有這般的神通廣大啊！基本上，觀賞者在看一件作品時，會以自己的經驗來體會，因此與藝術家創作這件作品時的想法不一定一致，美學上稱之為「再創造」。蒙得里安、霍剛等人的看法可以支持這樣的論點。

此外，造形語言有深奧，也有平凡的，過於深奧無法使人產生共鳴，而形成曲高和寡，但是過於平凡，也同樣使人無法產生共鳴，特別是平凡到不具語言的形式時。因此，使用了造形與色彩，並不代表已具備造形語言的形式。否則，天天都有人在使用造形與色彩，根本就不需要藝術家與設計家了。

當然，造形的語言並不是文字的語言，沒有辦法一一的說得很清楚，套一句俗話，只能意會不能言傳，可是，並不能因為只能意會，便低估造形語言的傳達效果，造形語言的形式雖然眾多，但主觀中仍有客觀性，藝術家、設計家接受嚴格的思考及創作訓練，就是為了達到一個基本的標準與客觀性。

阿爾伯斯（Josef Albers）為了瞭解造形與色彩的語言，曾做了一些純粹性的研究（圖242～243），他在耶魯大學的著作「色彩構成（Interaction of color）」曾得到很高的評價。歐普藝術家萊莉（Bridget Riley，

1931～），曾經只用黑白來做畫，有一天她使用色彩，而且還得到了義大利雙年展的大獎，她說「我想要創造的是一種色彩造形，而不是上色的造形」（註21）。換句話說，她要表達的是一件結合色彩與造形的作品，理論上，他結合了色彩與造形的特點，表達了色彩的融合錯視性，不僅呈現了新的視覺印象，而且也創造了新的色彩學理論（圖244～245）。

　　由此可見，造形與色彩的裡面還是另有文章的，純粹表達造形與色彩的抽象繪畫，事實上仍具有令人探尋思考及欣賞的另一番天地。把抽象藝術的理論精華與創作形式導入造形教育之中，不僅豐富了教學的內容，更可增加學生對純粹造形與色彩的認識與思考，並藉此養成客觀的鑑賞力與創造力，進而運用於各項藝術設計領域的表現上。

**圖242～243**
阿爾伯斯的作品「正方形的禮讚」，也是對於色彩的一項實驗研究。
（資料來源：第333頁，66.）

242.

243.

註21：Robert Kudielka著，藝術家雜誌譯，Bridget Riley，藝術家雜誌83期，第59頁，1982。

萊莉的色彩融合錯視作
品（局部），使用了三
種顏色卻達到了多種色
彩的效果。（資料來
源：第330頁，30.）

244.

245.

1. 有關藝術的起源，有哪些說法？
2. 何謂「模仿說」？
3. 何謂「遊戲說」？
4. 何謂「裝飾說」？
5. 請解釋繪畫上的「寫實主義」。
6. 請敘述印象派繪畫的基礎理論。
7. 請敘述幾何造形藝術誕生的原因。
8. 何謂「抽象」？
9. 請解釋「抽象藝術」。
10. 抽象藝術有沒有標準，請申述之。

ART
DESIGN

# 8 造形藝術中
的造形原理

在此所謂的「造形藝術」，主要是指「幾何造形藝術」。過去傳統的「美術」，不論是繪畫或雕塑，「美」的要求是不可避免的，為了達到公認之「美」的要求，在構圖上甚至有師徒相授的公式，然而，自十九世紀末期以來，不僅美術之表現形式日趨多樣，連「美術」傳統的定位也開始動搖，尤其到了二十世紀中期，與其他學問、領域的交流，使得藝術創作的領域更為寬廣，「美」似乎只保留在美學的研究，藝術創作上由於評價的角度更為多元，反而不怎麼去談「美」，因此，本章對於「造形藝術中的造形原理」，在舉例上，以具有「技術性」，且能創造出造形之理論或具有視覺之特殊效果，並足以形成造形之原理者為主。換句話說，我們從造形創作的創意性與技術性來選取實例，以說明造形藝術中的造形原理。同時也以與幾何造形藝術相關的創作為主。此外，當討論或評論到「創作」的性質時，有「形而上」與「形而下」的層次，「形而上」者一般為創作的內容與創作者的理念，「形而下」者則為創作的方法與形式，本章的敘述偏向於後者。

對於「幾何造形藝術」在形式與創作方法上的發展，自二十世紀以來自成一格，有系統與脈絡可尋。日本造形教育學者朝倉直巳教授，於1975年出版的《幾何學藝術入門》的著作中，把幾何造形藝術的發展分成四波，第一波是使用幾何造形做具象的表現，

第二波爲非具象的表現。此第二波是屬於感性的表現，第三波爲加入數理的理性表現，第四波則爲加入更多技術的輔助而產生特殊效果的表現（註22）。仔細想想朝倉教授的這個分類，是有其道理的，不僅說明二十世紀以來幾何造形藝術發展的源流，事實上，放眼看去，二十世紀以來不論是哪個領域的造形創作，都可概括上述四波表現所提示的造形方法與原理中。雖然如此，爲了使造形藝術中的造形原理能涵蓋的更廣，本章則除了參考朝倉教授垂直式「源流」的發展分類之外，又探取平行的方式，把幾何造形相關的創作分成以下五類加以介紹。

在此對於把具象造形與幾何造形之間所發展的藝術形式，做一系統性的整理與分類，在設計的領域或是在造形教育上又具有什麼樣的意義呢？

視覺傳達設計相關課程，如商標設計、標識設計（Sign）、包裝上的圖案設計等，取材於具象的自然造形並加以簡化成幾何造形，且使用幾何學的製圖法呈現的製作方式與過程，事實上就具備了支持本章敘述的理由。此外，在產品設計、服飾設計、建築設計、景觀設計的領域上，取自具象的自然造形再加以變化的設計方法論也甚爲普遍（圖246～249）。再者，談到十九世紀以來的設計思潮與運動的發展，從造形的樣式來看，便與從自然形態發展到幾何造形的過程息息相關，比如新藝術運動大量使用植物的莖蔓造形，現代主義則使用幾何學形態等。因此，本章的

註22：朝倉直已，ジェオメトリックアート入門，東京，理工學社，第34頁，1975。

敘述以設計基礎為目標的造形教育觀點來看，是有其意義與必要性。

246.

247.

248.

**圖246**
把羊角加以簡化的壁飾。

**圖247**
以具象之人物造形加以簡化之標識設計。

**圖248**
取材於蔬果的造形的燈飾。

**圖249**

取自植物造形的裝飾圖
案設計。

249.

## 一、幾何造形的具象表現

　　十九世紀末期，屬於後期印象派畫家的塞尚（Paul Cézanne，1839～1906）（圖250），認為自然界的事物都可以看成圓錐體、球體和圓柱體，因而提出他著名的理論，那就是畫家必須從自然界中尋找圓錐體、球體和圓柱體而表現於創作之中。這個理論而刺激了二十世紀初「立體派」的誕生。

　　「立體派」誕生的背景，有受黑人雕像或是愛因斯坦之科學理論「同時性」影響的說法。此外，從美術史的整理或美學的分析也有許多關於「立體派」的論述。在此，我們把觀察與思考的焦點轉移在立體派創作的形式上。

250.

**圖250**

塞尚的作品，他把自然界的事物看成是由圓錐體、球體、圓柱體所組成，同時也以大塊面的表現手法來達到這樣的觀點。（資料來源：第329頁，10.）

立體派的代表畫家畢卡索認為，任何物體都有許多不同的面，從任何角度去觀察，都會有不同的姿態。因此，要得到一件事物真正的形象與本質，就必須使用科學的方法，那就是把原來的物體加以分解，再依畫家主觀的看法重新加以組合。於是，畢卡索把物體正面及側面的形象一併呈現在畫面上，他認為這樣的作品才是真正完整的藝術品。

圖**251**
畢卡索的作品，雖然造形扭曲變形的很厲害，但所畫的還是自然界的事物。夢／1932／資料來源：第329頁，9.。

251.

從以上的說明可以了解到，立體派的畫法有兩點很重要的特色。第一，他們所畫的是自然界的事物；第二，他們不用寫實的手法去描寫自然界的事物，而是把自然界的事物先分解，再重新組合。因此，當我們仔細觀察畢卡索的作品時，雖然他所畫的事物都扭曲得很厲害，而且還有支離破碎的感覺，但是他畫的人物，不論是眼睛、鼻子、嘴巴，還是都看得出來（圖251～252）。

252.

**圖252**

畢卡索／坐著的女人／1947／資料來源：第329頁，9.。

換句話說，這種創作的過程如同前述「把自然界事物分析其共同點或是抽出共同點」而成的一種「抽象」藝術表現。

　　寫到這裡，不妨讓我們靜下心來思考一下。自然界中的事物形形色色各有不同，雖然有非常單純的形體，但也有相當複雜而瑣碎的事物，如何把這些複雜多貌的自然造形加以簡化或是如何加以分解及抽出共同點呢？此時，塞尚「從自然界中尋找圓錐體、球體和圓柱體」的觀點便提供了思考上的契機。

　　早期的立體派確實是貫徹塞尚的理論而落實於繪畫的表現上，把描寫的形象還原於幾何學的形態，比如說：「畫房子的時侯，省略細部的描寫，而以三角形及四角形來表現；畫人體時，鼻子為三角錐，手腕或脖子則為圓筒」（註23）。也就是把自然的形態轉換成幾何造形，如此一來，被描寫的對象便被分解成許多的部分，由於觀察的角度不同，一個物體各個角度被分解的造形也同時呈現於一張畫面上了。畫面不只單純化了，同時也在傳統的繪畫表現中產生了很大的變革，為二十世紀以來現代藝術的發展揭開了序幕。

　　以幾何造形的方式來表現自然界事物的繪畫團體，繼立體派之後也有幾個，諸如奧費主義（Orphism）、純粹主義（Purism）、未來派（Futurism）等等，在畫家中則有雷捷（Fernand Léger，1881～1955）、費寧格（Feininger Lyonel，1871～1956）、德洛內（Robert Delaunay，1885～1941）。此外，著名

註23：同註22，第38頁。

的現代藝術家杜象（Marcel Duchamp，1887～1968）
也有此類的作品（圖253～255）。通常這一類的藝術
家或是藝術團體，多多少少環繞著塞尚或立體派的理
論與主張，並提出更新的見解。

253.

254.

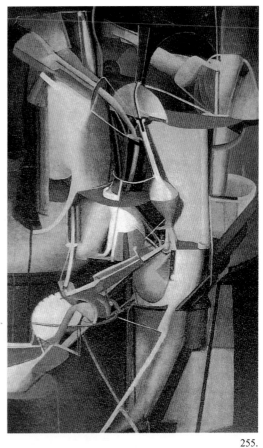

255.

## 二、幾何造形的感性表現

　　二十世紀以來的現代藝術表現，從「美術」的專業角度來看，出現了許多的現象，或是從「本質」上找到變革，比如杜象的尿壺作品「泉」（圖256），使得美術創作的基本觀點與傳統的定位產生動搖，又如克利斯多（Jaracheff Christo，1935～）的超大型創作，在作品的範圍與尺寸上打破了傳統的框架，也使得藝術創作的意義達到了顛覆的狀態（圖257～258）。此外，從形式上來看，過去一直以自由徒手描繪自然物來表現的繪畫，到了二十世紀初，則出現了完全擺脫自然物束縛的純粹造形創作。猶如科技在二十世紀的成就一般，藝術也在二十世紀呈現出百花齊放的景象。套一句人類學者的話，當人類發現新的技術可用時，便會利用這個技術發展更多的技術。二十世紀以來的社會，不論是科學或藝術，不就是在這種情形上產生急速的改變嗎？

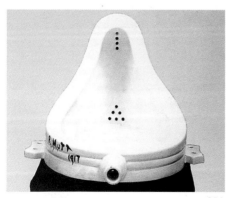

256.

圖256

杜象的「泉」，使美術創作的基本觀點與傳統的定位發生了動搖。
（資料來源：第332頁，56.）

**圖257～258**

克利斯多的大作品也顛
覆了作品傳統的範圍與
尺寸。（宋璽德攝）

257.

258.

所謂「幾何造形的感性表現」，從字義上來看，主要是與「幾何造形的理性表現」相對的。兩者雖然都是同樣利用了幾何造形來創作，但是前者（感性）並沒有受到幾何學規則的限定，後者（理性）則除了使用幾何造形來創作之外，在創作的方法上還必須受到幾何學的限定。什麼是「幾何學」的限定，容下節再述，以下我們便藉著幾位藝術家或藝術團體（派別）來談談「幾何造形的感性表現」。

## （一）絕對主義（**Suprematism**）

發生於1913年的蘇俄，為馬列維基（Kasimir Malevich，1895～1935）首創。具有構成主義色彩的利希茲基（El Lissitzky，1890～1941）及那基（Laszlo Moholy Nagy，1895～1964）等人也被認為是絕對主義的代表藝術家。馬列維基在他的著作「非具象的世界」一書中提到：「絕對主義者摒棄對人類面貌及一般自然物象的描寫，尋找一種新的象徵符號，且以它來描述直接的感覺，絕對主義者對世界的認知，不是來自觀察，也不依賴觸摸，而是去感覺」（註24）。

什麼是馬列維基所認為的「新的象徵符號」呢？就是一些三角形、方形及圓形等的幾何造形。馬列維基利用這些單純的幾何造形，並藉著自己對畫面的感覺來安排它們的位置、方向與大小（圖259）。他認為「絕對主義者的方形及由之衍生的種種形式，可比之

為原始民族的面具，在其結構中，它們表現的不是裝飾意義，而是一種韻律感」（註25）。由此可知，絕對主義利用幾何造形所要表達的是具有純粹性的造形感覺。

　　何謂「絕對」，在哲學中是指不依靠任何條件而獨立存在或生起變化之意。以此意來看絕對主義者的作品及上面馬列維基的敘述時，應可更深一層的瞭解。此外，筆者把「絕對」與具有「純正不雜」及「完全」之意的「純粹」一詞相比擬，希望能藉此來說明幾何造形藝術的「純粹」造形性（筆者在第6章的註9、註10曾對「絕對」、「純粹」加以註釋）。

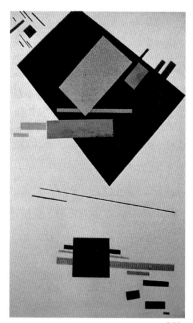

259.

註25：同註24。

## （二）風格派（**De Stijl**）

　　風格派又稱之爲「新造形主義」（Neo-plastic-ism），是蒙得里安（Piet Mondrian）於荷蘭發起並於歐洲展開的藝術運動，由於此藝術運動於1917年發行了「De stijl」的雜誌，此雜誌被譯爲「風格」（圖260），因此，又被稱爲「風格派」。

　　蒙得里安在巴黎曾深受畢卡索的立體派理論影響，1914年返回荷蘭，卻因第一次世界大戰已經波及荷蘭，使他無法再回巴黎，在荷蘭不久就認識了杜斯伯格（Theo van Doesburg，1883～1931），並交往親密，隨後便創造了著名之垂直水平繪畫的新造形樣式。

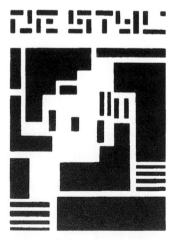

**圖260**

風格雜誌封面。（資料來源：第330頁，28.）

蒙得里安創作的理論基礎，在前面已有提及，在此我們再以「De Stijl」創刊號中所揭示的新造形主義宣言的一段話來加以補充，「時代的意識有新與舊之分，舊的意識是屬於個人主義的，新的意識是指普遍性的東西，個人主義與普遍主義之戰，就好像是世界大戰一般，在吾人所處時代的藝術之中也是非戰不可」（註26）。就這樣，新造形主義者以普遍主義的論點，來支持具有普遍性特徵之幾何造形的垂直水平繪畫。而在色彩的使用上，他們也極力排除中間色，而以最基本的紅、藍、黃等三原色，以及加上黑、灰、白來表現，使得畫面呈現得非常的單純（圖261~262）。不過，雖然新造形主義者以如此極限的幾何造形來創作，但在構圖上仍然是屬於感性的。

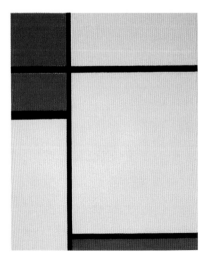

261.

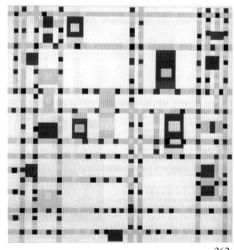

262.

註26：同註22，第62頁。

此外，新造形主義者認爲所謂的「抽象化」，並不是像立體主義仍然保存自然形態的抽象，而是完全排除具象性徹底的抽象。關於「抽象」一詞，在前面已加以解釋，此處，我們可以理解新造形主義者所指的「抽象」，乃指依據幾何學形態所表現之非具象的創作。爲此，蒙得里安也加以解說：「擺脫自然是人類進步的本質之一，這也是新造形主義最爲重要的特色，把擺脫自然的功能透過作品具體的顯示，是新造形主義的功績。新造形主義的繪畫，不論是構成要素或是構圖本身都是擺脫自然的，新造形主義的繪畫是眞正的抽象繪畫，所謂的擺脫自然，就是「抽象化」的意思，吾人隨著抽象化的過程，而達到純粹的抽象表現」（註27）。當然，這裡提到的「純粹的抽象表現」，便是幾何造形的垂直水平繪畫。

不過，雖然新造形主義者對於「抽象化」有如此深入的見解，在此我們也只能當做代表他們的觀點，如第七章對於「抽象」的敘述，「抽象」總給人有看不懂的感覺，不論繪畫是來自自然化或是非自然化，也都會給人有看不懂的情況發生，把複雜的自然形態抽出共同點來加以表現時，也會有程度上與觀念上的差別，比如以塞尚的理論爲依據對自然事物加以簡化時，可以成爲仍然看得出自然形態的圓筒或圓錐體的組合，若簡化得更徹底時，也會成爲完全看不出自然形態的一堆幾何形態吧！此外，使用幾何學造形也同樣可以表現自然的事物，因此，此時若不使用「抽

象」一詞而以「具象」與「非具象」之詞來說明自然形態的繪畫與非自然形態的繪畫之區別，可能會來得比較易於瞭解。

　　從上面的言論可知，新造形主義者非常積極的宣揚他們的理論，參加者也廣及詩人、雕刻家、建築家，特別是由於「風格」雜誌的發行，使得其影響非常的廣，平面設計、家具設計、室內設計、建築設計上都留下具代表性的作品。此外，1923年，杜斯伯格等人前往德國包浩斯設計學院，並在此舉行演講，轟動了全校師生，謂爲二十世紀設計前衛運動的一股洪流並不爲過。但是，1920以後，杜斯伯格在他的作品上採用斜方向的垂直水平構圖（圖263），此舉蒙得里安認爲已經偏離了新造形主義的創作理念，於是便脫離了由杜斯伯格所主導的「De stijl」雜誌，這些事件說明了新造形主義的理念已經面臨到瓶頸，需要一些更合理的思考與修正。

**圖263**

斜方向垂直水平繪畫。
杜斯伯格／Simultaneous
Counter-Composition。
／資料來源：第333頁，
65.。

263.

## （三）康丁斯基的抽象畫

　　康丁斯基（Wassily Kandinsky，1866～1944）被
譽爲抽象畫的先驅。有關康丁斯基的生平及其繪畫理
論的著作非常的豐富，與蒙德里安一樣，早期的康丁
斯基也從事具象的表現創作，直到以幾何造形的點、
線、面來做純粹之創作表現之前，也曾歷經了一段摸
索、實驗與對繪畫本質上的思考時期，這一段時期關
於他的許多論著中均有詳細的敘述，假使我們只是以
其在繪畫形式上的演變過程加以分析時，則大致可以
粗略的分成四個時期，即具象表現時期（圖264）、具
象事物的抽象化時期（圖265）、幾何造形的構成時期

264.

**圖264**

康丁斯基／藍騎士／
1903／資料來源：第329
頁，7.。

（圖266、267）、自由曲線的時期（圖268）。在此，我們僅以第三期幾何造形構成時期之創作基礎原理加以申述，時間大致是20世紀20～30年代初期，1933年以後，由於德國包浩斯的關閉，康丁斯基移居法國巴黎，在此他認識了素來敬重的米羅，可能因此使得他在 1934 年以後的作品出現了類似米羅作品中的象徵符號，如微生物般的自由曲線造形（圖268）。

在第七章「抽象藝術」的敘述中曾引述康丁斯基的兩段自述，從這兩段自述中可以發現，康丁斯基之所以走向純粹造形的抽象表現，基本上是透過感官的經驗進入到思考的層次，換句話說，當他發現看到模糊的影像或是完全看不出具象描寫的畫面也能令人感動時，他就聯想到抽象之純粹造形與色彩創作之可能性。為此，他以實驗性的精神，一邊從事創作，一邊思考，於1910年開始撰寫《藝術的精神性》，並於1912年出版，關於出版這本書的主要目的，康丁斯基寫到：「喚起體驗物質裡及抽象東西之精神性能力，這個能力在未來是必要的，它由無止盡的經驗形成。喚起人們這個仍未具有的優秀能力」（註28）。1922年，康丁斯基受聘至德國包浩斯任教，他透過教學進行他的造形實驗，並於1926年出版了《點、線、面》一書，此書並被列入為包浩斯叢書第九號。在《點、線、面》中，康丁斯基把繪畫還原成點、線、面等三個基本元素，此外，對於「張力」及形與色彩、形

註28：吳瑪俐譯，藝術的精神性，藝術家出版社，第6頁，1985。」

265.

266.

圖**265**

康丁斯基／牛／1910／
資料來源：第329頁，
7.。

圖**266**

圖265／康丁斯基／圓之
舞／1926／資料來源：
第329頁，7.。

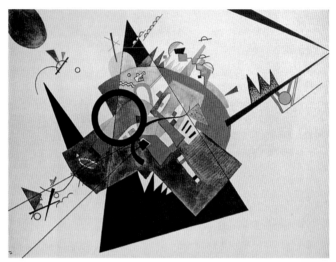

267.

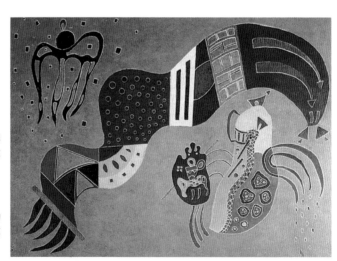

268.

與音樂、形與時間、形與運動等等的關係均有深入的分析。可惜的是，這兩本書很晚才被完整的介紹到國內，影響到國人認識抽象藝術的普及性。

什麼是「張力」？就是指形本身以及形與形之間的關係表現在空間（畫面）上的抗力或牽引力，當然這種「力」並不是物理的，是精神上的。康丁斯基雖然沒有針對「張力」做完整的介紹，但在其著作上常以此來說明形的特徵以及畫面構成的關係。此外，康丁斯基把三角形比做黃色，正方形比做紅色，圓形比做藍色，又把30度的銳角比做黃色，把直角比做紅色，而把 150 度的鈍角比做藍色，60度的銳角是介於30度與90度之間，故爲橙色（黃色＋紅色），而120度的鈍角介於90度與150度之間，故爲紫色（紅色＋藍色）。這些有關形與色彩的觀點，爾後成爲色彩學上重要的文獻。

除了繪畫之外，康丁斯基對音樂亦有興趣，精通鋼琴也會奏大提琴，也許是具有這些技巧與對音樂的長期接觸，使得他對於造形與音樂的共同感覺提出了許多的觀點，並發表於《點、線、面》中。由於篇幅的限制，這些部分就請讀者直接去參閱該書（註29），在此，我們再把焦點放在音樂與抽象藝術的關係上做一點思考。

音樂作品的誕生，眾所周知是由幾個高低的基本音所構成，我們僅能透過聽覺想像的方式來體會音樂中的敘述，這些高低不同的基本音加上不同樂器的聲

---

註29：請參閱吳瑪悧翻譯的《點、線、面》一書（藝術家出版社），1985。

音組合，以聲音的長短、重複、強弱、節拍等，呈現非常豐富的音樂。「音」的世界，除了自然音（如動物發出的聲音、風聲、事物敲打聲）可以稱得上「具象」的聲音，「音」的本身事實上是抽象的，即使由不同性質的音組合完成的「音樂」也是抽象的，雖然如此，人類自古以來，卻能夠利用這些抽象的「音樂」表達各種情感與意義。同理，康丁斯基以爲在繪畫的世界，沒有具象事物之客觀的形與色彩，也可以令人感動，人們具備這種能力是必要的，可進而轉化成無止盡的經驗，以喚起尚未開發的優秀能力。

　　1920年代的許多創作，康丁斯基常以「構成」、「圓形」、「三角」、「水平線」等爲名，這些幾何造形組合的作品，不論是造形或是色彩，均使畫面顯現得非常活潑，假使把他和蒙得里安的垂直水平繪畫相比較，康丁斯基的繪畫顯然比蒙得里安的作品更加感性。此外，蒙得里安利用垂直與水平的線條憑著感覺把畫面分成許多的部分，康丁斯基則靠著感覺把幾何造形的基本元素組成於畫面中，因此，一個是「分割」的造形方法，一個則爲「集合」的造形方法。

## 三、使用數學原理的幾何造形藝術

「數學」給人的聯想是很科學的，用於處理與數字有關的學問，而藝術是抒發情感的一種創作。因此，數學與藝術看似兩種不相關的東西，但是，事實上，數學與藝術的關係是很密切的。原本是非常理性的數學，卻被當作藝術創作的依據，可能是古代以描寫自然事物來創作的藝術家們所想像不到的。

人類很早就有極高的數學成就，據說早在西元前兩千年，埃及人就已經研究了幾何學立體的計算方法。大約西元前六世紀的西方社會，數學已經有一定的規模，那時候的人們雖然還沒有對藝術有清楚的概念，卻對「什麼是美」已經提出了見解。其中被學術界認為是當時重要學派之一的畢達哥拉斯學派便主張：「凡是與『數』有關的形式一定是美的」。畢達哥拉斯便是這學派的領導者。據記載，畢達哥拉斯有一次路過一家鐵匠舖，看到鐵匠敲著不同的鐵塊發出音質不同的聲音，而發現不同重量的鐵塊與音階的比例關係，因此把「數」理解為事物的本質。

數學的範圍很廣，幾何學是其中的一門學問。

雖然前面提到的蒙得里安及康丁斯基兩位藝術家，都使用了單純的幾何造形來作畫，不過，在構圖上都沒有使用到數學的原理。因此，還不能稱為數理的造形。使用幾何學造形，同時又使用數學的原理來創作藝術的藝術家，要算比爾（Max Bill，1908～1994）最具代表性。

比爾是瑞士籍的藝術家，1927～1929年間曾前往德國的包浩斯設計學校學習建築，並受教於格羅佩斯（Walter Gropius，1883～1969）及梅耶（Hannes Meyer）。也間接或直接受到阿爾伯斯、那基、康丁斯基、克利（Paul Klee，1879～1940）等人的指導，其才華橫溢，可以說是縱橫繪畫、雕刻、建築、工藝、平面設計及教育的大師級人物。

在藝術創作方面，比爾幾乎一生皆在探討藝術和數學之間的關係，認為繪畫與雕刻都必須以數學為基礎。因此，比爾的作品是不畫人也不畫物之百分之百的幾何造形。比如說，他在一個正方形的每一個邊取中心點，再把這些中心點連起來，又成為一個菱形的小正方形（圖269）。這樣的構圖，經過幾何學有關面積的演算，這個小正方形正好是大正方形的二分之一。換句話說，把畫面上四個三角形的面積加起來，剛好是小正方形的面積。此外，大正方形與小正方形是形狀相同而大小不同的圖形，在數學上有專門的名詞，叫做「相似形」。

比爾經常使用正方形來作畫。在他看來，正方形的四個邊與四個角都是一樣的，是最單純的幾何造形。因此，在他的作品中，可以看見許多正方形同時被安排在畫面上。例如有一件使用粗黑線構圖的作品（圖270），乍看之下，也許不知道這些線條是怎麼來的，仔細分析才發現，原來這件作品，是由三個相同的小正方形與兩個相同的大正方形重疊而成的。也就

269.

### 圖269、270

比爾的作品。圖268中，四個三角形加起來的面積與中間正方形的面積相等。圖270有三個相同的小正方形與兩個相同的大正方形。（資料來源：第333頁，59.）

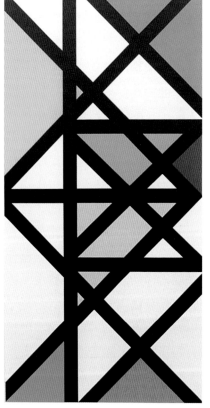

270.

是將左長邊二等分，右長邊三等分，同時，使短邊上之小正方形的邊長為短邊長的三分之二，換句說話這件作品是以「等分割」來創作的。因此，比爾的這些作品，十足的表現了數學的意義。比爾則把自己這種創作的方式稱為「具體藝術」（Concrete Art）。

1930年，身為新造形主義大將的杜斯伯格曾提出以幾何造形表現的抽象藝術應稱為「具體藝術」，此為具體藝術的概念最早的形成。1935年，比爾寫了一篇關於「具體藝術」的小論文，對於具體藝術的造形觀點有以下的說明：「此概念並非指借用自然的形態再加以抽象化的創作，而是指以自己所建立的方法及法則為基礎所完成的作品……」（註30）。從這段話中，我們可以發現，除了一般的幾何抽象藝術家所提倡的摒除自然再現的造形創作之外，比爾還強調了「以自己所建立的方法及法則為基礎所完成的作品」，這一點正說明了他的藝術與數學關係。

1938年9月，比爾又發表了「單一主題的十五種變化」論文，藉此說明他所推動之「具體藝術」的造形方法。此外，他也發現到很多有興趣從事藝術創作的人們，對於如何創作藝術作品沒有清晰的觀念。因此，想藉此論文來鼓勵學生及從事藝術創作者，能了解創作本身是可以利用方法來達成的。這篇論文所提示的基本圖形是從中央的三角形，隨著四角形、五角形、六角形、七角形，有順序有規則的發展到外圍的八角形（圖271）。同時在這張圖中，還有一項更重要

註30：Max Bill，abc edition Zurich，第61頁，1978。

的規則是，圖形中所有的線段，不論是中央三角形的邊，或是外圍八角形的邊，都具有相同的長度。以這個基本圖形為基礎，比爾利用各種規則的方法發展了十五種造形（圖272～274為其中的三種）。比爾說：「使用了這種方法，曾經被使用的基本主題，不論是

**圖271**

比爾／單一主題的十五種變化／資料來源：第333頁，59.。

**圖272～274**

基本形所發展的部分圖形。（資料來源：第333頁，59.）

271.

272.

273.

274.

單純或複雜，一個具有無限的不同變化，便可依個人的喜好及修養而加以發展……。這些方法發展了一個基本的創意……，是在具體藝術的領域中所使用的」（註31）。

我國旅美數學家陳省身（1911～2004）教授曾經說過：「數學是存在於自然界中一個神祕的東西」（註32）。既然如此，我們就可以說，數學是沒有國界的。可不是嗎？世界上任何一個角落的人，都在使用加減乘除與十進位法，而世界上任何一個國家的人，也都可以畫出相同的幾何圖形。於是，許多國家，都有藝術家專門使用數學原理及幾何造形來表現繪畫創作。尤其是日本，更把它當作一門學問，在大學中加以研究。

高橋正人就是專門研究數學造形的日本教授。他利用幾何直線與圓弧，加上「點」的表現，繪製了許多有規律的造形，他還把這些造形稱爲「律」的造形（圖275）。而朝倉直已教授，也經常發表利用數學創作的研究與實驗作品。例如畫面上幾條看似隨隨便便畫上去的線條，其實是利用數學中的高次方程式所計算出來的（圖276）。此外，他還利用一些精密的機器，繪製許多規則的曲線（圖277）。除了這兩位日本教授把幾何造形的數理表現實踐於研究與製作上之外，另有松尾光伸、崛內正和等藝術家，也是以幾何造形的數理創作做爲他們詮釋藝術的方式，其中松尾光伸善長使用橢圓形（圖278），而崛內正和則善長使用正方形（圖279）。

註31：同註30，第68頁。
註32：筆者曾在多年前的報紙上看過這段話（此爲筆者的記憶）。

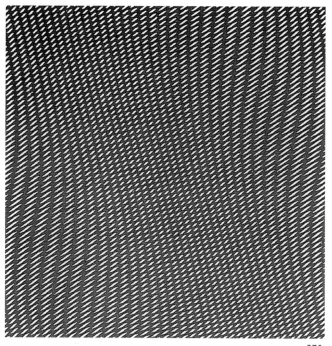

275.

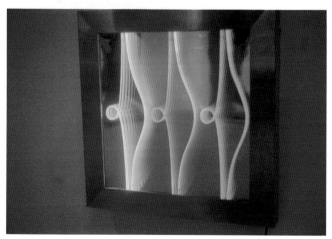

276.

圖**275**
高橋正人研究之數學造形。（資料來源：第330頁，31.）

圖**276**
朝倉直己的作品。是使用高次方程式繪製的線條，再加上霓虹燈管的裝置所製作的作品。
林品章現場拍攝

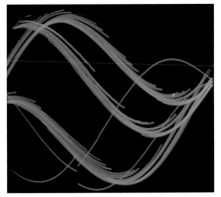

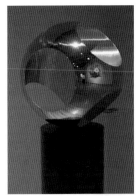

277.                     278.

**圖277**

朝倉直已使用「示波
器」表現的曲線。（資
料來源：第331頁，39.）

**圖278**

松尾光伸的作品都是以
橢圓形爲主題所製作的
現代雕塑。林品章現場
拍攝

**圖279**

堀內正和／咬住的立方
體／1974／資料來源：
第332頁，49.。

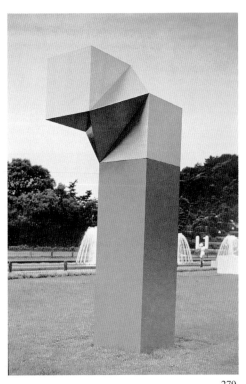

279.

李再鈐（1929～）是我國的藝術家，他也善用幾何造形來表現創作。圖280的不銹鋼立體雕塑是他的作品。雖然是由三個形狀與大小都不同的幾何立體所組成的一件作品，但是這三個不同形狀及大小的立體作品，還可以組合起來，成為一個完整的多面幾何球體。

　　提到數學的雕塑，義大利有一位藝術家叫個莫蘭底尼（Marcello Morandini），更是以此見長。他的作品除了是不折不扣的幾何造形之外，更在作品中使用了數學的數列，這些數列使作品充滿了數學秩序。如果把他稱為數學的雕塑家，實在很恰當（圖281～282）。

**圖280**

陳列於中原大學校園的李再鈐幾何造形雕刻，作品中的三件物體可以結合成一個完整的多面球體。林品章現場拍攝

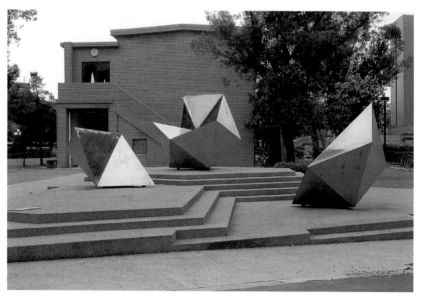

280.

法國的瓦莎雷利，也是善用數列表現的藝術家，作品大都以平面的繪畫為主，除了造形的變化具有數列的漸變之外，色彩上也採用了漸變的效果（圖283）。此外，他還精心的設計，使作品中的線條與塊面，讓人看了有眼花撩亂的感覺，產生了錯覺的現象。世人便把這種作品稱為「歐普藝術」。關於「歐普藝術」的造形原理，我們在後面再完整的介紹。

281.

282.

**圖281～282**

莫蘭底尼的幾何造形雕刻，很有數學的秩序美。

（資料來源：第331頁，40.）

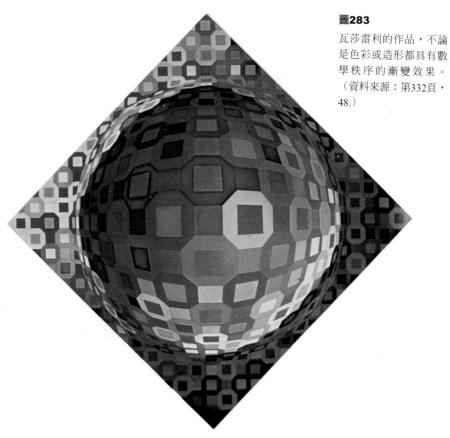

圖**283**

瓦莎雷利的作品，不論
是色彩或造形都具有數
學秩序的漸變效果。
（資料來源：第332頁，
48.）

283.

## 四、具有視覺理論的造形藝術

「歐普藝術」的藝術家除了善長使用數列的關係或是數學的秩序來表現造形之美外，有許多的歐普藝術家及他們的作品則與視覺心理學有密切的關係，這裡所提到的「視覺心理學」，也就是在第五章中被加以討論的諸如「圖地反轉」、「錯視」等「視知覺」的問題。

人類透過五官認識外在的環境，我們稱之為「感覺」，其中又以「視感覺」占大部分，但是，一方面由於被看事物的相互影響，二方面由於視網膜的生理構造，使得我們在觀看外界事物時，會產生錯覺，換句話說我們看到的世界並不是真實與正確的。這時候我們透過思考再一次瞭解「錯覺」的原因，而進入到以大腦來瞭解被看事物的情形，此種認知外在世界的過程，我們稱之為「知覺」，視覺的世界中，具有「知覺」現象的造形效果，我們則稱之為「視知覺」，以上是筆者補充第五章「視知覺」的個人解釋，在「視覺心理學」上，或許會有另外的解釋與說法。

「歐普藝術」的英文為「Optical Art」，直譯應為「視覺藝術」，但又恐與一般的視覺藝術相混淆，因此翻譯者特別以音譯的方式翻成「歐普藝術」，可看出其用心。由於「歐普藝術」是在平面或空間（立體）的作品中，使用黑白對比或色彩的相互關

係，再配合幾何造形的構圖，達到使觀賞者的眼睛受到強烈的刺激，而造成圖形或色彩的顫動變化，或產生前進後退的矛盾錯覺，因此又被稱為「網膜藝術」（Retinal Art）。

以視覺理論為基礎的造形藝術，通常是環繞著「遠近矛盾」、「前進後退」、「圖地反轉」等原理，此外，「歐普藝術」除了上述原理的應用表現之外，如「補色殘像」、「Moiré（水絹紋，又稱做 Water Silk）」等原理的造形創作也有許多，以下便透過作品的介紹，說明視覺理論與造形藝術的關係。

## （一）阿爾伯斯

阿爾伯斯（Josef Albers）的作品曾在第五章、第七章介紹過。阿爾伯斯為包浩斯設計學院的學生，畢業後接替伊登（Johannes Itten，1888～1967）成為基礎課程的教師，他的教學內容具有視覺訓練的普遍性，除了對造形材料的使用上要求不能浪費，同時也把此觀點應用在造形訓練，他要求學生必須把正、負空間均加以同等的重視，也就是圖（正空間）與地（負空間）的關係必須緊密的結合（圖284），並以此發展至畫面上，利用直線的粗細變化或是多重的立體構造，製造出遠近矛盾空間的並存效果（圖285）。此外，他另一個著名的研究「色彩同化」的關係，把色彩的同化關係透過「正方形的禮讚」系列作品加以詮

釋，在此系列作品中，他使用了許多的色彩，變動的安排於正方形的構圖中，此時，畫面中的色彩有的會互相結合在一起而產生同化的效果，有的則會顯得突出，而產生前進後退的感覺（參閱第七章的圖242～243）。

284.

**圖284～285**

阿爾伯斯的作品，圖284把圖與地的正負空間關係加以同等的重視，1933。圖285則表達多重的立體空間效果，1949。（資料來源：第333頁，66.）

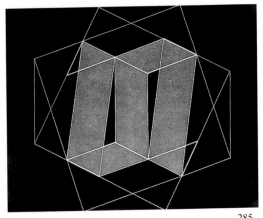

285.

## （二）瓦莎雷利

　　前面各章曾經數度介紹瓦莎雷利（Victor Vasarely，1908～1997），在此再補充介紹其作品。他的作品中不乏具有前進後退或矛盾空間的錯覺作品，如圖286的六邊形造形，正中央可以看成是一個立方體，假使把此圖形正中央的點看成向前突出或向後退兩種視覺的意義時，那麼這件作品的其他各個面也同時會出現前、後互換的雙重空間的效果。瓦莎雷利也利用線條轉折後的錯視效果，發揮在欄杆的創作上（圖287），使得欄杆的排列看起來具有立體的視覺效果。

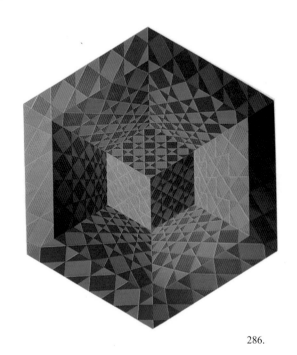

286.

**圖286**

瓦莎雷利的作品，此圖具有立體的錯覺效果。（資料來源：第332頁，47.）

287.

**圖287**

瓦莎雷利的立體錯視也可當做景觀設計。

（資料來源：第332頁，47.）

## （三）萊莉

　　萊莉（Bridget Riley，1931〜）的作品在第七章中也介紹過。歐普藝術家雖然有很多，但論到代表性，應以瓦莎蕾利最爲突出，此外，應該要算是萊莉最具知名度了。萊莉早期的歐普作品，是以精密的直線條或幾何圖形，配上強烈的黑白對比，表現出造形的流動感（圖288），1967年以後，她開始使用色彩，

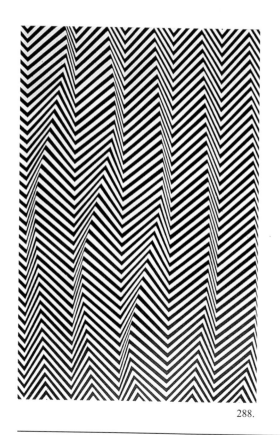

288.

**圖288**

萊莉的黑白作品（局部），有「動」的錯覺。（資料來源：第330頁，30.）

但起初並不滿意，她總認為色彩好像是造形的附屬品一樣，並且還以輕蔑的口氣稱這些作品為「上色的造形」。之後，萊莉對色彩的相互關係加入更多的實驗與思考，且也開始使用曲線，由於曲線造形的動感，加上線條組細造形自然形成的色彩面積比例關係，造成了色彩與造形之間相互的結合（請參閱第七章圖244～245），使得原本只用二、三種顏色的作品卻出現了許多色彩的錯覺效果，伴隨這種「色彩融合」的造形，萊莉以此風格在歐普藝術的表現中更上了一層樓。

## （四）索托

索托（Jesus Rafael Soto，1923～）是善於使用「Moire（水絹紋）」的歐普藝術家，他在畫滿線條的畫布前面，垂吊了一些線條，這些垂吊的線條因受到空氣的自然流動而移動，並與畫布上的線條產生重疊後而發生了「水絹紋」的視覺效果，此外，這類的作品由於是實際具有動態的演出，因此，也可稱之為機動藝術（Kinetic Art）（圖289）。

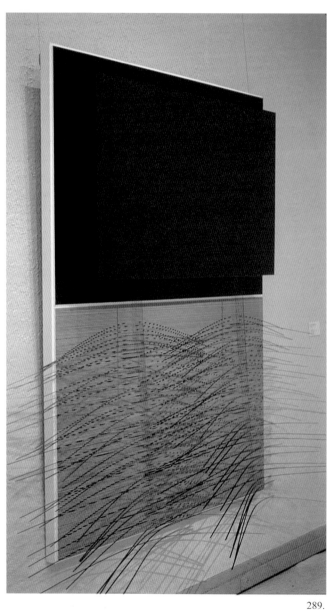

289.

## （五）艾雪

　　艾雪（Maurits Cornelis Escher，1898～1972）是一位奇特的畫家，他的作品精緻、細膩，且獨樹一格；在世界上，不論是美術史或是設計史上，他的表現風格均膾炙人口，且深入人們的生活，尤其更受到視覺設計領域中教學與研究者的喜愛。

　　中學畢業的艾雪曾接受雙親的建議學習建築，但由於對美術的熱忱非常強烈，乃轉而學習美術，並拜梅斯基路（Samuel Jessurun de Mesquita）爲師學習版畫，之後一直以版畫的方式呈現他的才華。不過，因有學習建築製圖的基礎，對於爾後的創作具有很大的影響。1937年以後，他的作品逐漸出現以幾何學製圖爲基礎的創作，1950年代以後，除了以幾何學製圖爲基礎，又加入了視覺心理學的原理，使作品結合理性與感性的趣味，創造「艾雪」個人的獨特風格。

**圖290**
艾雪運用數列漸變的作品。（資料來源：第332頁，50.）

290.

在幾何學製圖的應用上，艾雪大致使用了數列的漸變、座標變形、二方連續（或四方連續）等基本製圖，然後再配上具象的造形，使得作品甚為生動，圖290～292依序便為數列漸變、座標變形、二方連續創作。

　　在視覺心理學理論的應用上，除了圖地反轉之外，艾雪也善於使用不可能的立方體原理或是前後、遠近與透視的矛盾空間關係，配上艾雪獨特的構思與構圖，使得作品充滿詭異的氣氛。如1958年發表的石版畫「望樓」圖（293），乍看之下，這棟建築物並沒有什麼異狀，但仔細的觀察建築物的柱子時，從基部

圖291
艾雪運用座標變形的作品。（資料來源：第333頁，60.）

291.

到頂部便發現其不合理的構造，同時架在二、三層樓上的木梯，從二層的內部伸展到三樓的外部，這些結構在實際的建築物上是不可能存在的。

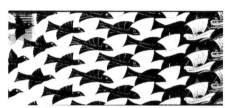

292.

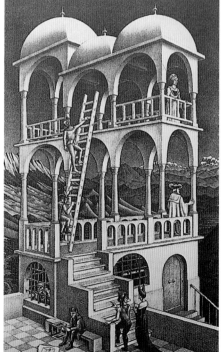

293.

## 五、使用科技的多元表現

　　使用科技應用於造形藝術的表現，早期常以那基（Laszlo Moholy Nagy）於1930年完成的「光、空間調節器」（圖294）做為代表，那基曾是蘇俄構成主義的大將，後來任教於包浩斯設計學院，他使用科技或機械原理的作品，由於具有實際運動的特性，因此又被稱為「機動藝術」（Kinetic Art），此外，機動藝術的另一位代表藝術家賈柏（Naum Gabo，1890～1977），於1920年完成命名為「機動構成」（Kinetic Construction）（圖295），此作品由鐵管與電動馬達組成，被認為是最早的機動藝術。兩者不同的地方是，那基的作品除了「運動」，還把「光」做為表現的重要元素，這是一項非常重要的變革，此後諸如「光的雕刻」、「光的藝術」、「雷射藝術」等，均為利用光做為空間藝術的重要表現。

294.

圖**294**

那基／光、空間調節器／1930／機動藝術／資料來源：第329頁，15.。

「使用科技的多元表現」通常是具有實際運動的造形，或是把「光」做爲造形要素的表現。而爲了使作品產生運動，於是使用物理學的力學原理或利用機械的原理，再透過馬達的動力、自然的動力使其產生運動的狀態，成爲此類造形創作一般常用的方式。如今，由於電腦科技的普及與方便，更多作品利用電腦程式來驅動造形的運動，使運動的狀態可以受到控制，而變成有規律性的運動。

在「光」的應用上，除了把「光」做爲造形要素，使「光」成爲藝術品本身，還把光的諸多特性，如反射、折射、曲折、光影等加以發揮並應用於空間、環境、建築等的創作愈來愈多，使得這方面的表現也變得非常的多貌而豐富。以下便透過幾件作品的介紹，來說明運動或科技被應用於造形表現的面貌。

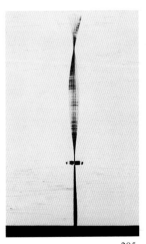

**圖295**
由鋼管與電動馬達組成的作品。賈柏／機動構成／1920／資料來源：第332頁，53.。

295.

## （一）柯爾達

柯爾達（Alexander Caler，1898～1976）利用一些金屬板和鐵線，接合成非常輕快的立體造形（圖296），並透過空間的流動產生自然的動力，驅使造形的各部分產生自然的運動，這種自然運動的造形稱為「Mobile」，即「運動雕刻」的意思。

柯爾達的Mobile創作，靈感來自於玩具，作品也常被發展成玩具模型，擺放於室內空間，因此，可以說是甚為生活化的藝術品。柯爾達作品上的金屬片，常塗上紅、黃、藍三原色或黑、白的無彩色，有受到蒙得里安影響的說法，而造形的趣味又形似米羅，非常富有裝飾、童稚的趣味。

296.

**圖296**

柯爾達利用自然動力的動態雕刻完成的作品。（資料來源：第329頁，15.）

## （二）伊藤隆道

　　伊藤隆道（1939～）是日本運動雕刻甚具代表性
的藝術家，他的作品常利用不銹鋼條做素材，並加工
成圓形、螺旋形等，配合馬達的動力，使作品在旋轉
中因不銹鋼的反光效果及人們眼睛的錯覺，使作品有
無限上升的感覺（圖297），這種效果猶如我們經常看
到的理髮廳旋轉看板。

　　伊藤隆道的運動雕刻經常是被安置在戶外的廣
場，但也有為了室內展示而被製作成小的模型。此
外，其原理也常被應用及開發成玩具模型，由於具有
運動的效果，故常被擺放於商店的櫥窗中，吸引行人
的注目。

**圖297**
伊藤隆道的作品，隨著
作品轉動會有無限上升
的錯覺。林品章現場拍
攝

297.

## （三）森脇裕之

森脇裕之（1964～）為日本年輕一輩著名的運動雕刻藝術家，他的作品早期以達到運動為目的的造形為主，後來加入了電子器材的輔助，使得作品更為多樣，成為「高科技藝術」（High-tech Art）的典型代表。

如圖298的作品，是由許多的小光點所構成，從純粹的造形來看，並無特殊之處，但當觀賞者走過時，這些光點被觀賞者的影子所遮住的地方，則形成了紅色光，假使一個人在作品前舞蹈的話，作品上也將會有運動的紅色光呈現人的舞蹈動作，由光影來控制作品的變化。

298.

**圖298**

森脇裕之的作品，被影子遮住的地方會出現紅光。林品章現場拍攝

## （四）瀧田哲沼

瀧田哲沼也是善用電子器材的日本科技藝術家，他善長以「聲控」來促成作品的變化。

如圖299的作品，正方形的光點裝置，在造形上並不特殊，但是隨著觀賞者談話時聲音的大小，或是刻意用拍手製造出快慢與大小的不同聲音時，作品上的光點閃滅便會產生不同的變化。圖300的作品，也是以聲音控制作品光的亮度變化，由於加上色光的設計，使得色光與色光的混合，產生豐富的色彩效果。

299.

300.

**圖299～300**

瀧田哲沼的作品，受到聲音大小快慢的刺激，作品的光點（圖299）與色彩（圖300）會出現變化。（資料來源：第331頁，39.）

## （五）松村泰三

　　松村泰三（1964～）是日本年輕的科技藝術家，他善長於使用光及電腦、馬達的組合，製作成空間中「光的雕刻」。

　　如圖301的作品，靜態時猶如荷蘭鄉間的風車的裝置，旋轉棒上裝設了許多的光點，這些光點除了有色光的設計，也由電腦來控制這些光點的閃滅，配合著馬達的旋轉驅動，使得這根旋轉棒上的光點形成豐富的色光造形。

301.

**圖301**

松村泰三的作品，由於光點閃滅與旋轉的關係，使得作品呈現出豐富的色光造形。（資料來源：第331頁，39.）

## （六）蔡文穎

　　蔡文穎（1928～）雖然是中國人，但一直活躍於國際舞臺，他的作品也使得猶如貼了「蔡文穎」標誌一般，成為獨一無二的蔡文穎風格。

　　首先，他利用金屬線裝置成一件立體造形（圖302），然後以機器動力使其振動，外圍則加上快速閃滅裝置的光照射，此時，若立體造形的振動數與發光的閃滅速度同步調時，立體造形上的金屬是靜止的，反之則為動態的，若兩者差距愈大時，金屬線的運動則更強烈，此外，他又在這些作品中加上「聲控」的裝置，如果在作品前拍手或製造出大的聲響時，金屬線則會搖動的更激烈。這樣的作品博得了「人工頭腦雕刻」（Cybernetics Sculpture）的稱號。

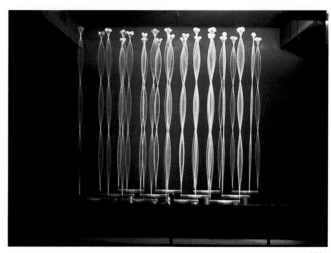

**圖302**
蔡文穎的作品，金屬線在閃滅光中呈現出豐富的運動效果。林品章現場拍攝

302.

## （七）陳光大

　　陳光大（1964～）是曾留學日本的我國年輕藝術家，他的作品曾於日本科技藝術創作競賽中獲獎。他除了使用馬達的動力之外，也使用磁鐵的磁力牽引，使得作品的裝置與運動極富有趣味性。

　　如圖303的作品，中間是由馬達驅動旋轉的運動，四周則裝置了數個磁鐵，當金屬線的尾端旋轉至磁鐵附近時，受到磁力的吸引而靜止，但當馬達旋轉的力量大於磁力時，則金屬線的尾端將離開磁鐵的吸力範圍，並因拉動力量的反彈而產生上下左右不規則擺動。假使把此作品的擺動效果利用光線投影於牆上時，又是另一種造形趣味。陳光大的另一件作品，則藉著螢光與旋轉的效果，利用視覺殘像的原理，製造出渦形的感覺（圖304）。

303.

**圖303**
陳光大的作品，利用磁力的動態構成。
陳光大提供

304.

**圖304**

陳光大的作品，利用視覺殘像原理之螢光旋轉作品。
林品章現場拍攝

## （八）潘廷敏

　　受到外來資訊的影響，國內的一些年輕藝術家也開始嘗試科技藝術的表現，潘廷敏（1962～）便是其中之一，他在師大美研所的畢業製作中，利用色光投射於色彩畫面的混合效果，製作了一系列的作品。他以電腦爲輔助工具，製作成兩組影像畫面，分別使用兩組配色，當綠色光與紅色光投射於畫面時，會分別出現不同的影像，圖305是在紅、綠色光改變時，由原來的蒙娜麗莎像變成了瑪麗連夢露的影像。

305.

**圖305**

潘廷敏的作品，由於色光的改變，影像也將跟著有所改變。林品章現場拍攝

## (九)葉茉俐

　　葉茉俐（1962～）利用影子的重疊應用於家具的設計上，以製造生活中的趣味，如圖306的桌子，桌面上的兩面玻璃，分別處理成魚與鳥的造形，當光線由上往下照射時，則魚與鳥的造形相重疊而形成了蝴蝶的影子造形。

306.

**圖306**
葉茉俐的作品，魚與鳥的影子相結合，成為蝴蝶的造形。
林品章現場拍攝

## （十）康仁德

康仁德與葉茉俐、潘廷敏爲師大美研所同期的畢業生，康仁德使用馬達、色光及無限反射的原理，製作了許多的光造形。

如圖307的作品是利用鏡片、半反射鏡片組合的裝置，具有無限反射的造形效果，且隨著幻燈片的變換，造形的圖案也跟著變化。

307.

**圖307**

康仁德的作品，利用鏡片與半反射鏡片的組合，出現了無限反射的造形效果。林品章現場拍攝

## 複習

1. 朝倉直已教授把幾何造形藝術的表現發展分成哪四波？
2. 請敘述「立體派」繪畫的重要特色。
3. 塞尚提出的著名理論是指什麼？
4. 請敘述「絕對」與「純粹」在造形上的意義。
5. 何謂造形中的「張力」？
6. 請敘述康丁斯基對於色彩與幾何圖形及色彩之關係的比擬。
7. 請敘述音樂與抽象的關係。
8. 何謂「具體藝術」？
9. 何謂「視知覺」？
10. 何謂「歐普藝術」？
11. 何謂「機動藝術」？

ART
DESIGN

# 9 設計上的造形原理

十八世紀在英國發生了人類發展史上甚為重大的「工業革命」，紡織工業、蒸汽機、製鐵技術等的發明，使得人類許多傳統的生產技術受到了很大的衝擊，不僅新的生產技術帶來了產品的量產，同時也出現了廉價的商品，因此，使得人們的生活產生了許多的變化。此外，由於大量資金集中於工業化的擴充，於是資本主義社會的結構逐漸形成，而傳統的生產技術面臨汰舊換新的危機，因此，當時的社會可以說是充滿著一片不安與複雜的氣氛。

由於工業生產的過程是機械化，而生產的企劃均由企業老闆所決定，企業老闆並不是設計家，往往以商業的目的來決定商品的設計，因此，使得機械化的商品顯得粗糙而缺少美感。為了避免工業產品的粗製濫造，於是因應工業化時代的現代設計運動乃一一的誕生，而「工業設計」的領域也逐漸形成。

隨著工業化腳步快速的發展，使得社會上的生產結構及行銷、促銷的手法不斷的創新，至於「設計」的問題，也隨著人文思想的發達而變得更為多元與複雜，因此，除了從設計運動中所主張的創作理念可以呈現出不同的造形原理之外，在平行的發展上，由於各設計專業技術的複雜及解決問題方法的不同，而出現了許多不同的造形樣式，同時也發展出諸如建築設計、產品設計、平面設計等專業領域，這些不同的專業設計，雖然在基礎理論中有共通的地方，但也有許

多不同的觀念與技術，且在造形的處理上可能因個案的不同而呈現出不同的造形原理。

因此，本章乃以現代設計運動的創作理念與造形樣式為主，再綜合各專業設計中之個案為例，來整理與說明存在於設計中的造形原理。

## 一、裝飾性的造形

我國古代名著「老子」中有段話，為「二十輻共一轂，當其無，有車之用。埏埴以為器，當其無，有器之用。鑿戶牖以為室，當其無，有室之用。故有之以為利，無之以為用。」，翻譯成白話文，則為「三十條輻集中到一個轂，有了轂中間的空洞，才有車的作用。搏擊陶泥作器皿，有了器皿中間的空虛，才有器皿的作用。開鑿門窗造房屋，有了門窗和四壁中間的空隙，才有房屋的作用。所以『有』所給人的便利，只有當它跟『無』配合時才發揮出它應起的作用」（註33）。

這段話是用來說明「虛」或是「無」的用處，雖然是看起來沒有用的地方，卻是人們用得最多的地方，把這句話的描述應用在設計上時，對於「空間」的概念，確實是很值得我們反省思考的。

依這段話看來，一棟建築物為人們使用最多的是室內空間，一個杯子，其盛水的地方也是杯內的空間，雖然屋頂、外牆不為人所用，但卻是保障人們安

276

註33：司徒嚴，老子的故事，莊嚴出版社，第55頁，1970。

全，使用室內空間不可缺少。一個杯子的外體，雖然不能用來盛水，但是若沒有這個外體，則杯子根本就無法盛水，因此，此段話說明了器物「虛」與「實」的相互作用而達到其功能（圖308～309）。不過，在

308.

309.

**圖308**
建築物是其「虛」的部分被人們使用。

**圖309**
容器是其「空」的部分發揮它的功能。

此，讓我們換一個角度來看，假使人們想要在建築物或杯子上做一些美化的裝飾圖繪時，則此「虛」的部分是無論如何也不能再加上任何的手腳的，因為加上去了就變成「實」了，換句話說，當人們想要在建築物或器皿上表達一些造形的創作時，就必須在「實」的部分，如屋頂、外牆、杯體等上面做雕琢或塑造的工作（圖310～311），這些被加上去的裝飾造形，可以說大部分並沒有增加器物本身的功能，而是具有一些象徵性的意義，且與當地的風土、民情、宗教、文化等具有密切的關係，且隨著人們的巧工，使得原本只是解決生活需求之建築與器物，也被當做一種藝術來看待，同時也成為造形樣式形成不同風格的重要參考指標。

**圖310～311**

人們在建築物之「實」的部分做雕琢或塑造的工作。圖310是臺灣民宅建築的裝飾，圖311為韓國民俗村，建築物的功能為冬天暖爐之煙囪。

310.

在諸多富裝飾性的設計作品中，尤其是以與人類的精神信仰相關的宗教建築及與人們日常生活密切結合的手工藝最具代表性。

311.

## （一）宗教建築

　　宗教是人類自古以來心靈生活的寄託，因此，對於宗教，人們經常是毫無條件的奉獻，而這種眞誠的情操也往往表現在有形的具體事物上，最爲明顯的便是供奉神明的廟宇或教堂。

　　西方的宗教以基督教爲中心，其特點是星期制的勞動，以及圍繞著教堂所建立的社會生活型態，當他們工作六天之後，利用第七天前往教堂做禮拜或從事人際關係時，教堂乃成爲西方社會神聖而與人們的心靈及實際生活甚爲親近的場所。雖然西方宗教建築在不同時代也有不同的風格與樣式，但總以裝飾趣味甚濃的哥德樣式做爲其基督宗教建築的典範，形成於西歐中世紀文明的鼎盛時期。由於在十三世紀以前的西歐，雕刻、繪畫或各種工藝活動，均是爲了使建築物更爲完美而加之於建築上的造形活動，因此，建築乃成爲藝術家們造形活動的重心。

　　哥德式建築的特徵，是其建築物的整體與內部的各部分均不斷的重複銳角的造形，尤其藉著尖拱的構造及向上延伸之高而尖的屋頂，有如直達天際與神明（上帝）相通的震憾，因而成爲西方社會結合宗教與人民生活的重要精神象徵。

　　受到中國華南文化影響的臺灣廟宇建築，除了建築本身仍承襲著許多中國傳統建築的格局之外，在細部的裝飾上也充分表現了中國神話、民間故事，以及

吉祥動植物的造形，透過工匠藝人的巧手，化做一件
件精彩的創作，點綴在廟宇建築的各角落，成爲極富
民族性與地域性的經典之作（圖312～317）。

311.

**圖312**

現代西方教堂也以彩色
玻璃及現代幾何圖案的
屋頂來表現其裝飾性。

313.

314.

**圖313**

富裝飾性的哥德建築。
西班牙布哥斯大教堂西
正面。（資料來源：第
330頁，16.）。

**圖314**

臺灣的廟宇建築充滿著
裝飾性的圖繪與雕刻。

**圖315**

臺灣民間信仰活動中，
也充滿裝飾的造形與色
彩。

315.

**圖316**
日本清水寺的吊燈，也富有裝飾性。

**圖317**
韓國佛教研究中心的大雄殿，建築中充滿裝飾的色彩與造形。

316.

317.

### （二）手工藝

　　手工藝是人類在配合生活需求中所製造的一些手工器物，原本是爲了實用的目的而做，隨後由於人們愛美的天性，以及爲了打發過剩的時間與精力，乃在這些器物上製造了一些裝飾的圖樣花紋與造形，於是使得這些器物除了可以使用之外，又增添了美觀，到了今天，許多的日常器物已經可以透過工業化的大量生產來完成，於是許多傳統的手工藝，雖然仍可以使用，但是人們卻不加以使用，而把它們當做是家中的裝飾物。此外，也有許多的手工藝是完完全全沒有實用的目的，而是純粹爲裝飾或欣賞而做，有些除了具有趣味性之外，同時還有很高的藝術性，如圖例中由植物葉片編織的扇子（圖318），甚具有裝飾性。日本有名的「一刀刻」工藝，靠著一刀便得成功的雕刻

**圖318**

東南亞民間工藝的手編扇子。

318.

法所完成的,甚具藝術性(圖319)。其他還有「童玩」,也具有手工藝的特質(圖320～322)。圖323則為筆者大學時於草屯手工藝研究所研習時所製作的作品。

以上藉著宗教建築及手工藝來說明普遍性的裝飾造形,另外西方現代設計運動中,也有注重裝飾趣味的主張或表現裝飾風格的造形理念者,以美術工藝運動、新藝術運動、裝飾藝術(Art Deco)最具代表性。

圖**319**
日本甚五郎的「一刀刻」,工藝講究一刀便成功的技術。

圖**320**
童玩工藝品,隨著左右搖動,紅色的珠子會敲打兩端而發出聲音。

319.                    320.

**圖321**

童玩工藝品，隨著繩子的拉動，娃娃的頭會旋轉。

**圖322**

日本工藝家春山的木工作品，隨著輪子的滾動，人物會前後運動。

**圖323**

林品章大學時期（1977年）的工藝作品，利用竹筒的切片所組合而成的燈飾。

321.

323.

322.

## （三）美術工藝運動

　　美術工藝運動（The Arts and Crafts Movement）發生於十九世紀中葉的英國，當時的英國由於受到工業革命的影響，許多的手工藝產品被機械化的大量生產所取代。由於機械量產的產品缺少傳統手工藝匠們的潤飾，於是顯得粗糙而醜陋，因而引起當時一些人文學者們的批判，並且醞釀出「美術工藝運動」，此運動以拉斯金（John Ruskin，1819～1900）為思想之指導，強烈的反對工業，並以恢復哥德建築樣式與傳統手工藝為宗旨。另一位重要的人物是莫里斯（William Morris，1834～1896），他受到拉斯金思想的影響，厭惡工業生產，相信手工藝的重要，由於他精通各種技藝，因此成為美術工藝運動的實踐者。

　　美術工藝運動時期的作品，不論是建築、產品或平面設計、編織物等，均大量的使用動、植物的造形（圖324～325），由於強調手工藝的關係，所以甚為重視作品的裝飾性，在他們看來，沒有裝飾的產品便不是藝術。因此，此一時期所謂的「設計」，是與「裝飾」具有相當接近的涵意。

324. 325.

**圖324**

莫里斯設計的掛氈。 （資料來源：第330頁，28.）

**圖325**

莫里斯製作圖案的草圖。（資料來源：第333頁，63.）

## （四）新藝術運動

繼美術工藝運動之後，十九世紀末期，在歐洲、美洲等地又形成了一股設計運動的熱潮，此乃「新藝術運動」。由於發展的範圍甚廣，因此在各國所使用的名稱也不一樣，而其論述也自然會顯得複雜，因此在此僅加以介紹比較令人印象深刻的造形。

新藝術運動表現在造形上的最大特徵，便是大量的使用植物藤蔓的造形與抽象的曲線，不僅在建築、家具、器皿上如此，在平面設計的海報或文字設計上，也以植物之莖蔓與曲線來顯現此一時期的特色（圖326～328）。

**圖326**
新藝術運動風格的椅子。馬克穆多（Arthur H. Mackmurdo，1851～1942）／1881／資料來源：第333頁，62。

**圖327**
新藝術運動風格的樓梯扶手，霍塔（Victor Horta，1861～1947）／1895～1900／資料來源：第330頁，28.。

326.

327.

在「曲線」的整體印象中，蘇格蘭的新藝術運動大將麥金托斯（C. R. Mackintosh，1868～1928），則以垂直水平的方格造形顯現出另一個特色，垂直水平所形成的幾何方格造形，雖然具有理性的一面，但麥金托斯卻把它發揮得富有感性，比如他所設計的高背椅，其高度已遠離實用性，而成為極富裝飾的一種樣式（圖329）。

**圖328**
Tiffany工作室／新藝術運動風格的燈飾／1900／資料來源：第330頁，28.。

**圖329**
麥金托斯／高背椅／1902／資料來源：第330頁，28.。

328.

329.

## （五）**Art Deco**

一九二〇年代至三〇年代間，在法國發生了Art Deco設計運動，一般被譯成「裝飾藝術」。此運動後來也發展至英國、美國，而日本也受到相當程度的影響。

二〇年代至三〇年代之間，正是歐洲設計史的現代主義發展主要的階段，Art Deco與現代主義交雜於相同的時期，但仍有許多不同的地方，尤其是Art Deco富裝飾意味的風格，象徵著權貴的設計樣式，使得上流社會成為其服務的對象，而現代主義揭示的現代樣式，藉著工業生產使產品價格低廉，而能普及於一般的無產階級，這也是後來現代主義能持續對後世產生影響的原因。

「裝飾藝術」的「裝飾」，說明了造形特徵是富有裝飾性的。在建築或工業設計的領域中，由於實用性與裝飾物件的區別比較易於分辨，因此，也比較容易體會「裝飾性」的涵意。大致上當建築物或產品的主要用途之外，又附加上許多美化的造形並達到相當的程度時，那就是裝飾性凸顯的關鍵。但是，對於平面設計、編織物及舞臺等設計，都是利用富有裝飾性的圖畫、色彩、文字、燈光來營造作品的美感與氣氛，並沒有實用性加以比照，因此，所謂的「裝飾性」，便從造形與色彩之華麗程度，以及複雜或矯揉造作的線條來顯現出其「裝飾」的印象，從美術工藝

運動、新藝術運動以至Art Deco，大致上均延續著這樣的準則，而Art Deco則利用埃及古圖案、原始藝術的色彩與造形，或是簡單的幾何造形表現於各種設計的領域，並以此顯現出其造形的特徵（圖330～332）。

**圖330**

卡山德拉（Adolphe Mouron Cassandre，1901～1968）所設計具Art Deco風格的海報。（資料來源：第331頁，34.）

330.

331.                                        332.

### 圖331

Art Deco風格的建築物。凡艾倫（William Van Alen，1883～1954）／美國紐約克萊斯勒大廈／1930／資料來源：第329頁，1.。

### 圖332

高第（Antoni Gaudi，1852～1926）於1900～1914年在西班牙巴塞隆納設計完成具Art Deco風格的建築物。（資料來源：第333頁，62.）

## 二、純機能性的造形

本世紀初，美國芝加哥派的建築師蘇利文（Louis Sullivan）曾發表了著名的言論，那就是「造形必須跟隨機能」（Form Follows Function），此觀念爾後影響了許多的建築設計與工業設計，雖然本世紀後半以來，由於設計理念變得更為多元，對於「造形必須跟隨機能」的看法也有分歧，不過，存在於我們生活中之人工造形物，確實有許多純粹是在「機能性」的條件下建立的。

所謂的「機能性」，若以建築物為例，大致可以從兩方面來說明，其一是指建築物的結構，其二是指建築物的用途。前者必須要能承受來自人為或自然的外力，後者則必須為使用這棟建築物的人發揮建築物本身最大的功能。比如圖書館要像個圖書館，火車站要像個火車站，假使火車站蓋成像個圖書館，或是圖書館蓋成像個火車站，則這棟建築物將是一個很失敗的作品。因此，「造形跟著機能」在此便可以成立，換言之，必須先確定建築物的機能性，然後再依此機能性的要求，設計出符合使用目的的建築物造形。

以下便以幾個例子來說明純機能性的考量影響造形或構造形成的關係。

## （一）水庫

　　爲什麼水庫是向著水流的方向做凸狀的圓弧造形呢？那是因爲考慮到在面對水流量所造成的壓力時，可以達到最大抗拒力之緣故（請往回看圖131）。由於此圓弧形的兩端支持於兩旁的山地上，當水流的力量流向於凸狀弧形面時，此弧狀的造形將會把抗拒的力量分散於兩端的支點上，如此所發揮的抗力將比任何的形狀來得大，假如把水庫的形狀做成凹狀弧形或是直線形時，則此水庫的壽命必定會減短，因此，水庫採用外凸圓弧形的造形是站在純機能性的考量。而圖333也是把前面尖屋頂的向下力量分散於兩端的支點而得到支撐。

333.

**圖333**

往前突出的尖屋頂，其向下的力量（受到地心引力的拉引）分散於兩端的支點。

## （二）隧道

隧道的建築使用圓弧形的構造，其道理與水庫一樣，因為隧道要承受上面很重的泥土重量，而圓弧形可以達到很大的承受力，且其本身受到地心引力的拉引時，也能發揮最大的抗拒力（圖334）。

## （三）拱門

拱門是人類的建築歷史中使用久遠的一種構造，圓弧構造部分的石塊是呈梯形的單位造形，當此單位梯形的長邊在上，短邊在下，並做圓弧的排列時，則各個單位梯形產生擠壓的效果，而使得這些石塊不會掉下來，同時又受到地心引力往下拉引的關係，各石塊皆向下拉引擠壓，使得拱門的弧形結構更加的牢固。（圖335～336）

**圖334**

圓形的隧道，是考慮到其最大的承受力。

334.

335.

336.

**圖335**

拱門的上端圓弧形是由類似梯形的單位所構成，如此一來，當受地心引力影響往下拉引時，可以達到擠壓的效果。（資料來源：第330頁，16.）

**圖336**

拱門構造的城門，韓國景福宮。

除了這些單純的實例之外，在建築上仍有許多應該遵守的法則，而這些法則都是建立在機能性的考量上，比如「建築十書」中主張的人體比例，以及所謂「Module」中所規範的基準尺寸，都是爲了應用在建築設計時，能夠使人們達到舒適的感覺，於是也被發展成美感的依據，成爲兼具合理性與美感的比例。此外，隨著地理環境的不同，也會使建築物的造形產生變化，比如沙漠地區的房子，爲了防止風沙而窗戶很少，而下雪地區的房子，屋頂是尖的，如此才不致於使屋頂被積雪壓塌。至於今日的建築，也必須受到建築法規的約束，這是因爲考慮到建築物對人們生命的安全與自然的生態有密切關連，但是，很遺憾的，由於商人唯利是圖，往往鑽法律漏洞，使得現在完工的許多建築物隱藏著危險性。

在工業設計的領域中，也有許多的產品是依賴在純機能性的考量下製造出來的，即使是在「形隨機能」的理念尚未出現的年代，由於人們在生活上的需求因而設計出來的許多工具，可以說都是非常道地的符合機能性的造形，以下也舉幾個單純的例子來說明。

## （一）雨傘

雨傘並不是現代才有的產品，但是自古代以來，雨傘造形的構造都是以放射狀沿用至今，不同的只是材料的革新與裝飾花樣的改變罷了。

這種「放射狀」的傘形構造，使得形體能伸縮自如，且使用者握著中心點向下延伸的把手而達到最好的防雨或防晒效果（圖337）。

## （二）鐵錘

鐵錘是人類在很早便已使用的工具，其構造雖然簡單，但卻利用槓桿原理使其發揮出最大的擊錘力量，因此，全世界的鐵錘皆形成同樣的造形（圖338）。

## （三）剪刀

假使剪刀不是現在的形狀，那還會有什麼樣的形狀呢？即使是裁刀，也是與剪刀的原理一樣，只要是為了發揮「剪」的力量時，便必須藉著剪刀獨一無二的造形構造，因此，剪刀的造形是非常富有機能性的（圖339）。

337.

338.

**圖337**

雨傘的放射狀造形有機
能性的意義。

**圖338**

鐵錘由於槓桿原理而發
揮最大的錘力。

**圖339**

剪刀是發揮「剪」的功
能之獨一無二的造形。

339.

## （四）輪子

　　輪子使用圓形的構造，在前面的敘述中曾提過，只要必須利用輪子運動來發揮機能的造形物，排除了圓形之外，再也找不到可以替代的形狀了，因此，可以說輪子與圓形是結合一體的造形（圖340）。

　　看了上面那麼多日常生活化的例子之後，相信還可以很容易的找到或想到許許多多以純機能性爲考量所發展出來的工具或器具（圖341～343），除了上述幾個單純的例子，設計師還善於觀察自然的構造，研究後應用於建築或工業產品之中，如貝殼的造形被仿效成爲建築中的「Shell」構造，「流線形」被應用於交通工具的體形上，以減少風（汽車）或水（潛水艇）的阻力，因此，我們可以說，所謂純機能性的造

340.

**圖340**

水車以圓形的輪子來發揮其功能，韓國民俗村。

形，是依靠自然的法則形成的造形。如此一來，一方面可以使造形物發揮最大的承受力，二方面也可以減輕造形物本身材料的負荷，因此，此類純機能性的造形是最符合經濟價值的造形。

341.

342.

**圖341**
扇子在張開與拼合間呈現出其構造的機能性。

**圖342**
輪胎以粗糙的表面防止打滑，也是機能性的考量。

**圖343**
臺灣民間使用的陶罐，在其開口處的凹下輪圈處放一些水，可防止螞蟻的入侵。是機能性的考量，也是富有創意的設計。

343.

至於在平面設計的領域中，由於牽涉純機能性的表現甚少，因此，此類的例子也不多。但在包裝設計上，由於具有構造性的形式，因此，具有一些純機能性的例子，例如彈珠汽水是利用汽水的「氣」使彈珠封閉瓶口（圖344）。又如鋁箔包裝飲料或紙盒包裝牛奶等（圖345），均是以平面的紙張，透過折紙的構造與加工機器，使其成為立體的容器，當使用過後，又可以回復原來平面的紙形，有利於環保的維護，可以說是甚具機能性的包裝設計作品。由於包裝具有立體的形態，又是透過機器大量生產所製造，具備了產品的形象，因此，包裝設計又有「商業包裝」與「工業包裝」的分別。「商業包裝」一般指包裝盒（袋）上的平面設計，「工業包裝」則指包裝結構的問題。

**圖344**
彈珠汽水是利用「氣」來封住瓶口。

**圖345**
紙盒包裝牛奶，是很有環保觀念的設計。

344.

345.

## 三、現代設計的造形特徵

如前所述，人類爲了配合生活的需要，製造了許多的器物與工具，這些原本是爲了實用的目的而製造的，因此都站在機能性的考量，但是，人類天生愛美的本能，又把工作之餘的過剩精力與時間，用在美化與裝飾這些器物與工具的形體上，於是裝飾性逐漸主導人類生活中的各種器物與工具的生產，且成爲其價值性的依據。然而，這種現象卻由於工業革命的來臨，破壞了原有的秩序，引發人們對「設計」的反省。

由於初期的工業化機械生產，並無法處理過於複雜的裝飾性造形，且生產的計畫由沒有藝術修養的企業家所主導，產品只是達到可以使用的程度即可，自然會顯得粗糙。十九世紀後半，歐洲發生「美術工藝運動」與「新藝術運動」，雖然極力倡導恢復手工藝的美感，但仍無法擋住工業化發展的潮流及解決因工業化帶來的新的社會生活需求。因此，能夠在工業化大量生產的體制下，並同時兼顧產品造形的藝術性與方便性，乃成爲二十世紀設計發展的趨勢。（圖346～349）

346.

347.

348.

349.

**圖346～347**

現代工業化的產品也重
視其方便性與藝術性。
鐵製產品依不同的用途
可以改變其形體。

**圖348～349**

汽車司機專用茶壺（杯
），可保溫及防止運動
中水的濺出，造形有機
械美與現代感。

## （一）現代主義

　　從十九世紀以來的設計運動，到了二十世紀初期逐漸發展成熟。1914年第一次世界大戰爆發，歐洲各地受到戰火的波及，四處狼籍，在這種背景之下，新的思想與改革呼之欲出。於是，與工業化大量生產趨勢相結合，且可以快速解決戰後重建問題的「現代主義」設計運動乃應運而生。此運動發展初期以荷蘭、俄國、德國比較具有代表性，之後發展至歐洲、美洲，且擴大影響至全世界。即使是二十世紀中期以後所產生的各種設計思潮，也都圍繞在現代主義的反省中產生，到了今天，現代主義的特色仍然深植於我們的生活中。

　　雖然探討現代主義運動的思想與發展有其豐富及複雜的內容，但不在本書的範圍，從單純的造形角度來看，則大致可以歸納出幾個比較明顯的特徵。

1. 現代主義一方面是重視機能的理性主義，但也同時兼顧形態的美感。
2. 由於配合大量生產的規格化與標準化，故在造形中大量的使用幾何學造形。
3. 隨著新科技的進步發展，在材質上使用各種新開發的材料及應用各種相配合的加工技術。

　　綜合以上三點所述，現代主義的設計不只是給人理性的感覺，同時也因其造形簡潔單純而呈現出現代感，以下我們以現代主義運動發生之初，幾個比較具有代表性的設計運動及其造形特徵加以介紹。

## • 新造形主義（Neo-plasticism）

　　1917年發生於荷蘭的新造形主義，是以蒙得里安、杜斯柏格等人為代表的現代藝術運動，其發展也與設計的主張與看法相關，並且發行「風格」（De Stijl）雜誌，在平面設計、室內設計、建築設計、家具設計等諸領域，有很活躍的表現。

　　如前面介紹的蒙得里安的作品一般，這個組織在設計造形風格上的特色也是使用垂直與水平。繪畫上，是垂直與水平的分割構圖；設計上，不論建築設計、室內設計、家具設計、平面設計等，也是使用垂直與水平的構造，色彩上，以原色的紅、黃、藍及無彩色為代表性，其中以里特維德（Gerrit Rietveld，1888～1964）所設計的「紅藍椅」最為大家所熟知（圖350～351）。

**圖350**
新造形主義風格的建築物，里特維德設計。（資料來源：第329頁，1.）

**圖351**
里特維德設計的「紅藍椅」，是新造形主義的風格。（資料來源：第329頁，15.）

350.

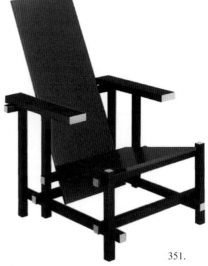

351.

## • 構成主義（**Constructivism**）

　　1917年，俄國發生了十月革命，開始以列寧為首的無產階級鬥爭，也促成新制度的確定及文化的變革，於是俄國的藝術家與設計家，在此環境的孕育下，乃於1918年形成了適合社會主義的構成主義，配合著對新社會的重建，構成主義者提出為無產階級服務，展現著非常積極的參與態度，並與荷蘭的新造形主義結合，影響了德國包浩斯設計學院自狄索（Dessau）時代以來的造形教育方針。

　　構成主義的創作除了繪畫與雕塑之外，也廣泛的表現於平面設計、家具設計、建築設計、服裝設計、舞臺設計上，比較具代性的作品有塔特林（Vladimir Tatlin，1885～1953）的「第三國際紀念碑」與利希茲基（El Lissitzky）的一些平面設計（圖352～353）。此外，構成主義也有許多觀點甚為可貴，比如他們提出離開重力支配的地上世界，而想像無重力的空中造形（圖354），可以看成爾後摩天大樓形成的一種預見。可惜自1929年俄國由史達林控制政權之後，原來的社會主義開始變質，構成主義的影響力也愈來愈少。

352.                                                  354.

**圖352**
構成主義風格的作品，塔特林所
設計之「第三國際紀念碑」。
（資料來源：第329頁，15.）

**圖353**
構成主義之利希茲基的平面設
計。（資料來源：第331頁，
37.）

**圖354**
「飛行的都市」，由構成主義之
古魯奇克夫所創作（1928），可
看成是摩天大樓的一種預見。
（資料來源：第331頁，36.）

353.

## • 包浩斯（**Bauhaus**）

　　1919年由格羅佩斯（Walter Gropius，1883～1969）創立於德國威瑪市（Waimar）的包浩斯設計學院，可以說對二十世紀初期以來世界各地的設計教育與現代藝術創作有很重要的影響。尤其是基礎課程中所實施的教學目標與方法，目前仍爲世界各地的設計學校所採用，而這個學校的教師如阿爾伯斯、那基、康丁斯基、克利等人，對於造形的研究理論及所發表的著作，已經成爲吾人學習設計與造形創作甚爲重要的參考資料。此外，這個學校在中期以後，展現結合藝術與科學（技術）的教學宗旨與師生們的設計創作範例，一直被引用爲現代主義理念的代表，尤其是他們重視機能性的考量，也成爲理性主義設計的精神象徵（圖355～358）。

**圖355**
瑪麗安娜布蘭特（Marianne Brandt，1893～1983）所設計的金屬茶壺，使用圓形的構造。（資料來源：第329頁，1.）

355.

356.

357.

358.

## （二）人性化造形的思考

　　現代主義的設計，由於大量的使用幾何造形及強調機能性與理性，使人有比較冷酷的感覺。但是，十九世紀中葉的美術工藝運動，走回頭路式的提倡恢復手工藝的裝飾造形，已經不可能。於是設計家乃企圖在現代主義設計訴求之中加入一些比較感性而呈現人情味的趣味造形，從義大利的「孟菲斯」（Memphis）設計集團以至後現代主義的各種設計創意，均呈現出這樣的特點。

## ● 孟菲斯

　　「孟菲斯」是1960年代中期興起於義大利的激進設計運動，以違反現代主義一貫的機能性設計來呈現其造形特徵，同時色彩的應用也極為華麗活潑，其中以家具的造形設計更具吸引力。因此，孟菲斯的設計不能以使用的方便與否來加以評價，猶如我們常說的「雅痞」的產品一般，擺放在室內空間中，又仿如一件雕塑品，充滿著藝術性，比較為大家所熟知的作品有艾托雷（Ettore Sottsass，1917～2007）的「櫥架」（圖359～360）。

## ● 後現代主義

　　後現代主義的思想，在各種領域上均有討論，尤其是後現代主義的現象，更被廣泛解釋。因此，有關

後現代主義的發生，在時間上有許多的看法，而其討論也可以到很深、很廣的層次。不過，在設計方面，一九七○年代以後顯現得比較清楚。

　　後現代主義的設計也希望從現代主義中有所突破，因此在設計上加入了一些趣味性的造形，並使用明亮且調和的色彩搭配其間。此外，為了跳脫現代主義造形的窠臼，從古代希臘、羅馬的造形中擷取造形的精華，呈現於現代的造形設計中。因此，其造形的特徵除了趣味性及明亮而又調和的色彩之外，也有古代與現代的調和，被認為是一種人性化的表現（圖361～362）。

**圖359～360**

孟菲斯風格的傢俱。圖358是艾托雷設計的「櫥架」。圖359是磯崎新（1931～）設計的化妝臺。（資料來源：第329頁，12.）

359.

360.

後現代主義風格的建築，融合了現代與傳統。圖360右側的建築物入口以傾斜的構造製造趣味性。此為日本筑波學園都市的「中心」，由磯崎新所設計。

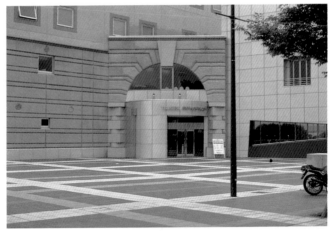

361.

362.

## • 浪漫派的設計

　　設計在工業化大量生產的體制下，通常是以集體
創作的方式進行，但是有些富有浪漫情感的天才型設
計師，卻能夠越過這種制約而主導一些設計創意的形
成與決策，其中以法國的史塔克（Philippe Starck，
1949～）最被設計界引爲範例。史塔克所設計的手壓
果汁機已成爲人們家中擺放的裝飾品，其造形奇特，
看似蜘蛛一般（圖363），而他爲日本朝日啤酒公司設
計的大樓，採用火把的造形，樓頂的一束巨大火把，
不論白天夜晚，均甚爲吸引人（圖364～365），已成
爲東京都的路標，且也是國際上知名的建築設計之
一。而圖366、367也是甚爲浪漫性的產品設計。

363.

**圖363**

史塔克於1990年所設計
手搾果汁機。檸檬或柳
丁切半之後，置於上方
壓搾，下方則放置容
器，果汁將順著溝漕流
下於容器中。

**圖364～365**

由史塔克所設計的建築物，金黃色的火把不論在白天或夜晚均甚為引人注目。

**圖366**

甚具浪漫性的產品設計。

**圖367**

甚具浪漫性的現代產品設計。凱倫洛許（Karim Rashid，1960～）／磨胡椒機／1992／資料來源：第332頁，55.。

364.

365.

367.

366.

## （三）富有創意的造形

　　二十世紀中期以來，由於科技快速的進展與工業新材料的問世，使得工業產品或建築等設計領域也隨著施工方法的變革與創新，產生了許多富有創意的作品，這些作品充分的發揮材料與施工的特性，且結合了機能與造形的效果。此外，隨著電腦科技應用的廣泛，許多設計在電腦的輔助下，也呈現出前所未有的造形面貌。

### • 吸管

　　吸管的造形種類並不只一種，但以細細長長為其主要的特徵。國內由於「波霸奶茶」食品流行，因此，吸食「波霸奶茶」的吸管，為了要能吸進「波霸」，其造形便比一般的吸管較粗。外國人如果不知所以，看到這樣的吸管，一定會感到疑惑吧！因為那已經超出了一般吸管造形的概念。

　　其中有一種吸管，其靠近尾端的部分製造成許多圓環的造形，猶如彈簧的構造，使吸管可以彎折，以用來對應人們吸食時對嘴的位置。雖然這樣的構造甚為簡單，但卻是使直的東西在不使其折斷或變形的情況下必須要有的構造，這個吸管甚至還成為電影「金錢帝國」中的重要情節（圖 368）。

## ● 迴紋針

　　材料簡單且加工生產又甚為容易的迴紋針，是我們使用甚為平常的文具，東京有一家專門販賣創意性文具與禮品的商店「伊東屋」，還以此造形做為其店招。我們是否想過，它的構造是如此的富有經濟性與創意性，或許大家已經不記得什麼時候開始有迴紋針，而設計者又是如何產生這個創意的呢？（圖369）

368.

**圖368**

各式吸管，左邊的大吸管是波霸奶茶專用，右邊兩個吸管，其部分環狀的構造設計，使吸管可以彎折，是一個有創意的設計。

**圖369**

迴紋針一體成型，富有經濟性與創意性。

369.

## • 科技的應用

　　由於玻璃加工與材質的進步，使得玻璃應用在建築物上的範圍愈來愈大，如今在大都市中，由玻璃圍繞的建築物已成爲都市的象徵性景觀（圖370），圖371中大正立方體的建築物，此大正立方是利用玻璃所形成的鏡面反射，把實體與鏡中的虛體加以結合而成，這樣的建築作品，若沒有科技的配合是辦不到的。此外，各種工業產品的設計，也由於電腦繪圖的應用，使得過去在工業生產中比較難以克服的造形也一一被開發出來（圖372）。

370.

**圖370**
玻璃圍繞的建築物已爲都市的象徵性景觀。
朝倉直已攝

371.

372.

## • 沒有水管的水龍頭

　　圖373中的水龍頭，沒有水管的連接，水卻從它的口中一直的往下流，猶如水柱一般，水是從哪裡來的呢？原來水管是被隱藏於水柱裡面，水從水管輸送到水龍頭的口內，然後再往下流出，這樣的展示設計，相信一時之間能夠吸引人的注意與思考，然後很深刻的留下印象，可以說是一個非常有創意性的作品（圖374）。

373.

**圖373**
沒有水管的水龍頭，水從哪裡來呢？
莫炳燊攝

321

## 四、未來的趨勢

　　二十世紀末期，科技的進步使人類的生活愈來愈方便，同時也愈來愈舒適。因此，充斥在我們生活四周的日用產品應有盡有，而它們的造形也五花八門，加上企業彼此激烈競爭的情況下，每天仍有許多的新產品問世。但是，科技無限制的發展，而企業家賺錢的企圖心也毫無節制，於是我們生活的自然環境嚴重的受到破壞，諸如垃圾問題、地層下陷、酸雨、臭氧層破洞等，這些都是來自於工商業發展的結果，爲了改善這些問題的惡化，設計上推出了「綠色設計」的口號，在此一口號的考量下，今後的設計創意及其表現，應該循著下列的問題加以思考。

1. 爲了環保，必須減少垃圾量，過度的包裝則必須避免。
2. 爲了節省能源，除了技術上達到省油省電的功能之外，也要考慮到資源回收後的再利用。
3. 爲了減少自然資源的浪費，除了使用耐久的材料之外，也要考慮多多利用人類本身的資源。

　　基於上述三點的導引，除了設計的表現將因此有所變革之外，設計的樣式與造形也必定會有所影響。因此，今後的設計將顧慮到人與自然的調和，並在此理想的基礎上，發展出符合此條件的造形（圖374～376）。

### 圖374
易開罐的拉環拉開後仍附著於罐上，是環保的考量。

### 圖375～376
這個抽水馬桶的水箱設計，使得洗手過的水可以流於水箱後再利用，達到省水的功用。

374.

375.

376.

1. 請解釋「老子」書中對於「虛」與「實」相互為用的道理。

2. 請簡述「美術工藝運動」及其造形特徵。

3. 請簡述「新藝術運動」及其造形特徵。

4. 請簡述「Art Deco」及其造形特徵。

5. 請敘述「裝飾」的意涵。

6. 請舉例說明何謂「機能性」。

7. 請在日常生活周遭舉出一些具有純機能性的人工造形物。

8. 請敘述「現代主義」的造形特徵。

9. 請簡述「新造形主義」及其造形特徵。

10. 請簡述「構成主義」。

11. 請簡述「孟菲斯」及其造形特徵。

12. 請簡述「後現代主義」的造形特徵,並舉例說明。

# 參考文獻

1. 王受之著（1997），世界現代設計，臺北市：藝術家。

2. 王建柱編著（1972），包浩斯，臺北市：大陸書店。

3. 中華民國教育部編著（1937），國語辭典（第三、四冊），臺灣商務印書館。

4. 田青、聞斌（2001），西洋繪畫2000年，臺北縣：錦繡出版社。

5. 司徒嚴（1970），老子的故事，臺北市：莊嚴出版社。

6. 光田編輯小組（1981，第10版），國語辭典，臺南市：光田，p.267。

7. 何政廣著（1980），康丁斯基，臺北市：藝術圖書。

8. 何廣政編著（1974），美國懷鄉寫實大師—魏斯，臺北市：藝術圖書。

9. 何恭上主編（1976），畢卡索的藝術，臺北市：藝術圖書。

10. 呂清夫著（1975），西洋美術全集，臺北市：光復。

11. 臺北市立美術館刊，第10期，4月號，臺北市：臺北市立美術館。

12. 周重彥著（1986），孟非斯—家具的新國際樣式，臺北市立美術館刊，4月號，pp.70～72，臺北市：臺北市立美術館。

13. 林雪卿繪畫創作展（1996），臺南縣立文化中心。

14. 黃見德著（1995），西方哲學的發展軌跡，臺北：揚智。

15. 雄獅西洋美術辭典編委會（1984），西洋美術辭典，臺北市：雄獅美術雜誌。

16. 楊逸詠主編（1984），世界建築全集5—哥德建築，臺北市：光復。

17. 鄔昆如（1987），哲學概論，臺北市：五南圖書。

18. 漢寶德著（1985），爲建築看相，臺中：明道文藝叢書。

19. 臺北市立美術館（1994），蘇拉吉回顧展簡介，臺北市：臺北市立美術館。

20. 臺灣省立美術館著（1988），日本尖端科技藝術展覽專輯，臺中市：臺灣省立美術館。

21. 蔡友著（1980），蔡友畫集，北京：中國美術。

22. 霍剛著（1990），自說自話（畫），雄獅美術雜誌，第236期，p.152。

23. 潘臺芳編輯（1989），包浩斯專輯，臺北市：臺北市立美術館。

24. 豐子愷（1978），第10版，藝術趣味，臺灣開明書店。

25. 顧家鈞（1983），美國繪畫中的幾何圖形，臺北市：雄獅美術雜誌，第152期，p.81。

26. Wassily Kandinsky著，吳瑪悧譯（1985），點、線、面，臺北市：藝術家。

27. Wassily Kandinsky著，吳瑪悧譯（1985），藝術的精神性，臺北市：藝術家。

28. Penny Sparke著，李玉龍、張建成譯（1992），新設計史，臺北市：六合。

29. Placzek, Adolf K.著，劉其偉譯（1982），近代建築藝術源流，六合出版社。

30. Robert Kudielka著，藝術家雜誌譯（1982），Bridget Riley，藝術家雜誌，第83期，p.49～65。

31. 高橋正人著（1968），構成 I 視覺造形の基礎，東京：鳳山社。

32. モンドリアン（1987），Piet Mondraian，モンドリアン展畫冊，東京新聞發行。

33. 大西久（1995），繪畫における線の役割，日本基礎造形學會論文集004，pp.13～16。

34. 鍵和田務等編著（1984），デザイン史，日本：實教出版。

35. Marianne L. Teuber（1981，第8版），エッシャーの繪の不思議な世界，Scientific American特集（日本版）：イメージの世界，pp.6～22。

36. 山口勝弘著（1982），メタデザインを目指レた二〇年代，美術手帖，2月號，pp.70～77。

37. 朝倉直已著（1975），ジエオメトリックアート入門，東京：理工學社。

38. 朝倉直已著（1984），藝術・デザインの平面構成，日本：六耀社。

39. 朝倉直已著（1990），藝術・デザインの光の構成，日本：六耀社。

40. モランデイーニ著（1985），モランデイーニ作品集，美術手帖增刊。

41. 葛飾北齋，富嶽三十六景—浮世繪—名所繪，葛飾北齋畫集，ナカザワ株式會社。

42. Richard Voss-IBM Thomas J. Watson Research Center著（1983），コンピュータ・グラフイックスの最前線'84，宣傳會議株式會社。

43. ハイテクノロジアト國際展（1986），中日新聞本社。

44. 黑田鵬信著，豐子愷譯（1985），藝術概論，臺北：臺灣開明書局。

45. 日本Graphic Designer協會編著（1993），Visual Design
    ─平面、色彩、立體構成，日本：六耀社。

46. 日本經濟新聞編輯（1980），光と色，別冊サインス，
    日本經濟新聞社。

47. アイデア編集部編著（1972），アイデア112，日本：
    誠文堂新光社。

48. アイデア編集部編著（1975），アイデア131，日本：
    誠文堂新光社。

49. 空間の美＝美は生きている（1978），栃木縣立美術
    館。

50. 日本經濟新聞編輯（1975），別冊サイェンス特集：視
    覺の心理學イメージの世界，日本經濟新聞社，P.20。

51. 吉岡 徹著（1983），基礎デザイン，日本：光生館。

52. 福田晃一編著（1985），デザイン小辭典，ダヴィド
    社。

53. 伊藤俊治（1991），機械美術論─もうひとつの20世紀
    美術史，日本：岩波書局。

54. Alan E. Bessette and William K.Chapman（1992），Plants
    and Flowers, New York: Dover publications, Inc.

55. Axis. 55（1995, spring），Japan.

56. Electa Spa-Milano（1988），Marcel Duchamp la Sposa...ei
    Readymade.

57. Escher, M. C.（1972）. The Graphic work of M. C. Escher,
    London and Sydney: Pan Books.

58. Lewis Wolberg（1974），Art Forms from photo-
    micrography, Dover publications inc, New York.

59. Max Bill（1978）, Zurich: ABC Edition.

60. M. C. Escher（1972）, The graphic work of M. C. Escher, UK: Pan Books Ltd.

61. Robert Gordon and Andrew Forge（1989）, MONET, Harry N. AbRAMS, Inc, New York.

62. Robert Schmutzler（1978）, Art Nouveau, Harry N. Abrams, Inc., New York.

63. Studio Editions（1989）, William Morris and The Arts snd Crafts Movement, London.

64. Werner Spies（1969）,Vasarely, Translated from the German by Leonard Mins, New York: Harry N. Abrams Inc.

65. The Museum of Modern Art（1985）, Contrasts of Form, New York.

66. Werner Spies（1970）, Albers, Harry N. Abrams, Inc., New York.

國家圖書館出版品預行編目資料

造形原理：藝術‧設計的基礎／林品章著. ——
　　三版. ——臺北縣土城市　：　全華圖書，2009.02
　　面 ；　　公分
　　參考書目：面
　　ISBN　978-957-21-7007-6（精裝）
　　1. 設計　2. 造型藝術
960　　　　　　　　　　　　　　　　　98000663

# 造形原理 The Theory of Forms
藝術‧設計的基礎

作　　者　林品章
發 行 人　陳本源
美術編輯　余麗卿‧余孟玟
封面設計　錢亞杰
出 版 者　全華圖書股份有限公司
地　　址　236臺北縣土城市忠義路21號
電　　話　02-2262-5666
傳　　眞　02-2262-8333
郵政帳號　0100836-1號
印 刷 者　宏懋打字印刷股份有限公司
圖書編號　0322572
三版二刷　2016年03月
定　　價　420元
I S B N　978-957-21-7007-6（精裝）
全華圖書　www.chwa.com.tw
全華網路書店 Open Tech / www.opentech.com.tw
若您對書籍內容、排版印刷有任何問題，歡迎來信指導book@chwa.com.tw

臺北總公司(北區營業處)
地址：23671新北市土城區忠義路21號
電話：(02)2262-5666
傳真：(02)6637-3695、6637-3696

南區營業處
地址：80769高雄市三民區應安街12號
電話：(07)862-9123
傳真：(07)862-5562

中區營業處
地址：40256臺中市南區樹義一巷26號
電話：(04)2261-8485
傳真：(04)6300-9806